U0009127

Débarrassée d'entraves mieux
qu'auparavant la maison des
hommes maîtresse de sa forme
s'installe dans la nature.
 Entière en soi
faisant son affaire de tout sol

dansent la Terre et le Soleil
la danse des quatre saisons
la danse de l'année
la danse des jours de
vingt-quatre heures
le sommet et le gouffre des
solstices
la plaine des équinoxes

Sa valeur est en
ceci : le corps humain
choisi comme support
admissible des nombres
... voilà la proportion
la proportion qui mène
de l'ordre dans nos
rapports avec
l'alentour

Pourquoi pas ?
Peu nous chaut
en cette matière
l'avis de la baleine
de l'aigle des rochers
ou celui de l'abeille.

目次

Jean Jenger

國立行政學校(l'E.N.A)畢業，歷任多項公職：
在法國文化部先是負責藝術與建築教育，之後負責營建部門；
曾任國家史蹟信託局副局長，之後擔任主管建築事務的副局長。
1978-1986年主管奧塞美術館的建造工程。1987-1995年任法國文獻館的館長。
自1996年起負責夏馬宏(Chamarande)區的城堡保存。
1982-1988年及1990-1992年擔任柯比意基金會董事長。
著有：《奧塞，從火車站到美術館》(1986)、《柯比意，另一種注視》(1990)。

柯比意

現代建築奇才

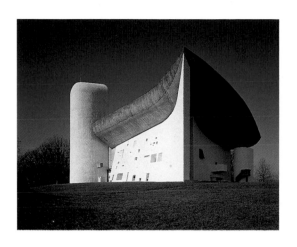

原著＝Jean Jenger

譯者＝李淳慧

時報出版

18 87年在巴黎，一座高達300公尺的塔

在戰神馬爾斯公園廣場開始興建，
就是後來舉世聞名的艾菲爾鐵塔。
同年10月6日，在瑞士內夏特州(Neuchâtel)離法境
只有幾公里遠的拉秀德豐(La Chaux-de Fonds)，
夏爾-愛鐸‧尚內黑(Charles-Edouard Jeanneret)
誕生，他就是後來世人所熟知的
柯比意(Le Corbusier，又譯科比意)。

第一章
發跡侏羅

夏爾-愛鐸小時候
所見風光景色對
他影響深遠，呈現在他
無以數計的素描和水彩
畫中。也許這能從根解
釋，為何大自然在他畢
生所有創作中都扮演了
關鍵性角色。

拉秀德豐

拉秀德豐這座小城位於侏羅山(Jura)的瑞士區，海拔近1000公尺，氣候嚴峻，當時居民約27000人，大多從事鐘錶製造業。夏爾-愛鐸的父親和祖父都是錶面上釉工人。他的父系祖先來自法國西南部，為了躲避宗教戰爭，逃到內夏特山區。他的母親夏洛特(Charlotte Marie Amélie Perret)醉心鋼琴，受到她的影響，比夏爾-愛鐸大兩歲的哥哥阿勒貝(Albert)成為音樂家。母系方面的部分祖先曾定居比利時，其中一人姓「柯貝意」(Le Corbésier)，這就是夏爾-愛鐸1920年開始採用筆名的根源。柯比意首先用筆名發表文章、出書，然後推出造型藝術與建築作品。他拿筆名玩文字遊戲，以法文corbeau(烏鴉)仿擬Le Corbusier(柯比意)，還常畫線條俐落的烏鴉側寫當作署名。

夏爾-愛鐸的父親熱

拉秀德豐藝術學校培育鐘錶裝飾人才。夏爾-愛鐸在雕刻上表現優異，左圖是1906年米蘭博覽會展出他刻的錶殼，並獲頒傑出工藝證書。最初，他在侏羅山森林與牧場的自然形式中尋找靈感，但很快就超越了單純複製大自然(右頁上圖，〈花與葉：裝飾藝術〉)。他的老師雷普拉德尼耶認為，藝術家應該解析事物的結構、組織與本質力量，以便從中汲取靈感，進行真正創作。下圖，夏爾-愛鐸(右)與好友貝漢(左)。右頁下圖是夏爾-愛鐸(坐在雕像底座上)和哥哥阿勒貝及父母，攝於1889年。

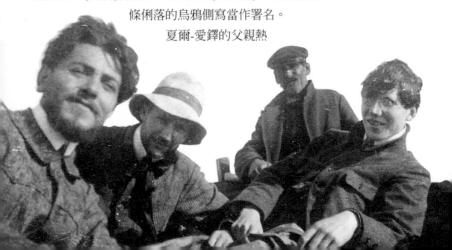

愛登山，擔任阿爾卑斯山俱樂部的地區分部主席，很早就讓夏爾-愛鐸感染到探索森林峰谷的樂趣。

　　夏爾-愛鐸用功向學，雖對鋼琴興趣缺缺，卻常埋首於素描；13歲完成通識教育後，就進入以裝飾工藝及錶類雕刻見長的拉秀德豐藝術學校。

藝術學校裡的傑出老師

雷普拉得尼耶(Charles L'Eplattenier)老師將對夏爾-愛鐸的未來發展扮演決定性角色。雷老師年僅26歲，剛從巴黎國立藝術學院學成回來，本身是畫家，深入玩味大自然，常帶學生到侏羅山的林蔭處與草原上寫生。1903年起，他出任藝術學校校長，學校的教學也因此傾向自然主義學派，趨近新藝術運動(Art nouveau)。這項運動崛起於19世紀末，志在擺脫歷史畫派與學院影響，革新藝術創作。由於藝術界交流日益頻繁，再加上藝術期刊發行漸廣，新藝術運動迅速蔓延全歐洲。最頂尖的代表人物

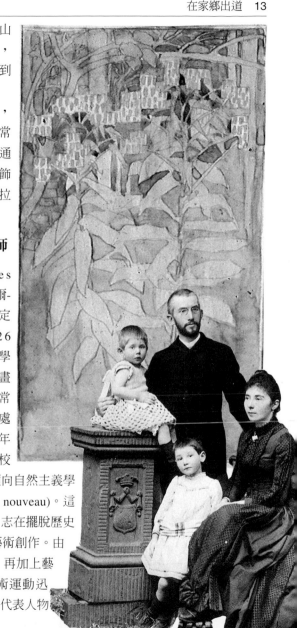

包括法國的嘉列(Emile Gallé)與吉瑪(Hector Guimard)、英國的莫里斯(William Morris)、比利時的歐塔(Victor Horta)、西班牙的高第；之後，格拉斯哥的麥金塔(C.R. Mackintosh)、維也納的霍夫曼(Josef Hoffmann)與華格納(Otto Wagner)，德國的維得(Henri Van de Velde)與貝倫斯(Peter Behrens)，力圖消弭新藝術派中的冒進與激情，帶領藝術史過渡到現代運動時期。

生於19、20世紀之交，又受摯愛的雷普拉得尼耶老師教誨薰陶，年輕的夏爾-愛鐸還將身歷一項鉅變，這段轉變將深刻改塑他的性格。拉秀德豐藝術學校教授的自然主義，將很快從他作品中消聲匿跡，但是大自然的影響已永遠烙印在他的感性、追求與研究裡。

第一個建築工程：法雷別墅

夏爾-愛鐸深受繪畫吸引，但雷普拉得尼耶反對他走這條路，還竭盡所能勸他打消念頭。「我的一位老師(卓越的老師！)諄諄善誘，讓我免於平庸一生。他想把我造就成建築師，我卻厭惡建築與建築師

雷普拉德尼耶在夏爾-愛鐸的養成教育與發展方向上扮演決定性角色。夏爾-愛鐸還是年輕學生時，雷老師就為他取得和當地建築師夏帕拉茲(René Chapallaz)合作的機會，包括夏爾-愛鐸最初三項建築計畫：法雷、賈克梅(Jule Jaquemet)及史托茲(Stotzer)別墅。法雷別墅(下圖)顯然走繪畫抒情風格，雖然很難指出夏爾-愛鐸所負責部分，但是一般認為，部分裝飾元素(取材自風格化的冷杉)及多色彩山形牆都出自他的手筆。

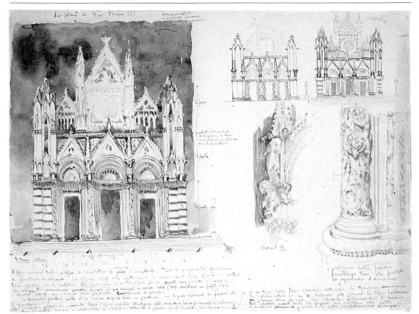

……當時我16歲，我採納並遵照他的意見，投入建築。」於是，夏爾-愛鐸進入雷普拉得尼耶在1905年開設的藝術與裝飾高級課程，學習建築與裝潢。上課兩年期間，他獲得機會實現第一項建築計畫，委託人是雕刻師暨藝術學校委員會成員的法雷(Louis Fallet)。

義大利之旅

夏爾-愛鐸覺得必須增廣見聞。1907年，他利用參與法雷別墅建築所獲得的酬勞，決定展開首趟遠行。他和雕刻班同學貝漢(Léon Perrin)到雷普拉得尼耶常對他談及的托斯卡尼地區，在佛羅倫斯逗留了一個月。

除了建築的形狀及裝飾外，夏爾-愛鐸透過素描分析建築，力求了解建築的結構安排與邏輯。「我將每天得到的印象信手記在筆記本裡；對我而言這是很珍

20世紀初，「義大利之旅」仍舊是藝術與建築教育傳統中不可或缺的一環。雷普拉得尼耶自己也完成了這趟學習之旅，並常向他的學生提起。1907年9月，夏爾-愛鐸與貝漢展開歷時兩個月的漫遊，行經比薩、西耶納(上圖，西耶納主教教堂)、佛羅倫斯、拉文納、波隆納、維洛納、帕多瓦(Padua)與威尼斯。這趟旅程讓夏爾-愛鐸在光線、建築風格及色彩上有了嶄新發現。

貴的雜記，裡面有我當時的印象；然後我重讀隨筆，潤飾修改，通常會更清楚記起這些印象。」他寄了20封信給他父母，還寫了5篇有專業水準的報告給雷老師，討論旅行、參訪及所聞所見。夏爾-愛鐸其實是透過這些文字作品，滿足自己一輩子都不可或缺的需要：持續嚴謹地寫作。

他年紀輕輕就酷愛閱讀，接觸史學家、哲學家及詩人著作，拓展心靈，如波凡沙(Henri Provensal)的《明日藝術》、羅斯金(John Ruskin)的《建築七燈》及《佛羅倫斯的早晨》、葛哈榭(Eugène Grasset)的《裝飾構成法》、瓊斯(Owen Jones)的《裝飾基本原理》及丹恩(Hippolyte Taine)的《義大利之旅》，都長遠影響他的思想及作品。

從維也納到巴黎

從佛羅倫斯出發，夏爾-愛鐸來到拉文納(Ravenna)、波

夏爾-愛鐸在寫給父母的家書及老師的報告中，分析他的感受、工作與研究。他攜帶知名的貝德克(Baedeker)旅遊指南，在上頭加註，還在他的旅遊札記及素描本上大量繪圖、寫筆記、製作草圖、畫實景勘察及水彩（上圖，菲耶索[Fiesole]一景）。他全神貫注於建築尺度，試圖了解尺度間的比例與平衡。他在自己素描的邊緣空白處寫下評論。一顆年輕的心就這樣漫長追尋，渴求新知及對世界與建築的新體會。

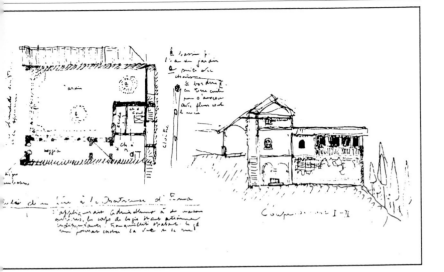

隆納、維洛納及威尼斯，之後再到布達佩斯及維也
納。整個冬季他都待在維也納，還在霍夫曼手下工作
一陣子。之後他又去紐倫堡、慕尼黑、史特拉斯堡、
南錫及巴黎；他在巴黎靠著微薄的收入在學校街(Rue
des Ecoles)的閣樓安頓下來。他結識秋季沙龍
的主席佐丹(Frantz Jourdain)，佐丹大手筆運
用鐵與玻璃建了沙馬利丹(Samaritaine)百貨最
初的商店。他還認識了索瓦吉(Henri
Sauvage)，索瓦吉不久後就蓋了瓦凡街(Vavin)
上以白磁覆蓋牆面的梯形階梯式大廈群。有
一次到里昂旅行，柯比意結識了年輕建築師
卡尼耶(Tony Garnier)，興致勃勃地探究卡尼
耶的「工業城市」工程。

　　1908年第二趟巴黎之旅拜訪葛哈樹時，
柯比意透過葛哈樹認識了裴瑞(Perret)兄弟。
如同其他幾位使用鋼筋混凝土的先驅——法

發現佛羅倫斯附近的艾瑪修道院(Ema，上圖)，是旅途中的重大事件。下圖是〈紐倫堡的衛城〉。

國的安畢克(François Hennebique)、德保多(Anatole De Baudot)、郭矗(Coignet)，美國的雷森(Ernest Leslie Ransome)，奧古斯特(Auguste)、古斯塔夫(Gustave)及克羅德(Claude)裴瑞三兄弟竭力找出這種新建材在結構及塑形的所有可能。雖說當時這三兄弟還沒完成他們的宏偉作品：建於1911-13年的香榭劇院、1934竣工的家具博物館及1937年的公共工程博物館，但他們已於1903和05年分別興建了方克蘭街(Franklin)的大樓及龐第爾街(Ponthieu)的車庫，由此可看出他們運用鋼筋混凝土的技術已非比尋常。

裴瑞兄弟建築事務所

柯比意常被人拿來與他的老闆奧古斯特‧裴瑞打對臺：前者的「現代主義」與後者的「學院派」針鋒相對。例如，他們對窗戶的構想不同，裴瑞鼓吹直立窗，認為這樣符合人體尺度與房間內部深處採光；柯比意則主張橫貫窗，有利於全景視野及角落採光。在下圖1921年的素描中，柯比意還刻意把裴瑞「安」在橫貫窗前！

夏爾-愛鐸在裴瑞兄弟建築事務所待了14個月。期間，他探索了各種運用鋼筋混凝土的可能，以及建築創造的新手法。他了解到建築應該以邏輯的程序，在

興建計畫的種種需求及各種新技術的運用之間尋求調解。他越來越感到拉秀德豐藝術學校教授的形式主義觀念不夠充足。在一封給雷老師的長信中，他談到他的發現與困擾：「來到巴黎，我感到無比空虛，對自己說：『可憐蟲！你什麼都還不知道！而且，唉！你也不知道，你到底無知在哪裡。』這就是我的極大焦慮。學習羅馬式建築時，我也猜想到建築處理的並非形式協調，而是別的……別的什麼呢？我當時還不是很清楚……」

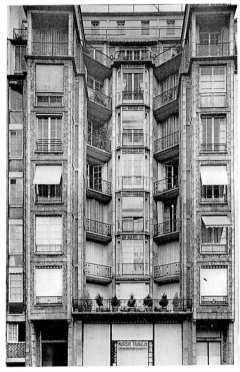

　　因此夏爾-愛鐸在裴瑞事務所的經歷，是他人格轉變的極重要階段。「裴瑞兄弟鞭策激勵我。」除了事務所的兼職工作，夏爾-愛鐸對知識的渴求也獲得滿足。閱讀維奧勒杜克(Viollet-le-Duc)時，他吸收了建造的理性結構觀念。他到美術學院與索邦大學旁聽，常去國家圖書館及聖珍維葉(Sainte-Geneviève)圖書館，多次參觀博物館，花許多時間攀登巴黎聖母院上層建築。

　　奧古斯特‧裴瑞與柯比意雖然理念有些歧異，卻彼此敬佩，始終不渝。某次奧古斯特參觀馬賽集合住宅的工地時說了一句話，不但道出他的自我評價，也坦承柯比意的重要地位：「夠格被稱作建築師的，在法國只有兩位，其中之一就是柯比意。」

19世紀中葉，工程師是使用鋼筋混凝土的先驅，當時建築師對此仍持保留態度。1903年，裴瑞兄弟在巴黎方克蘭街建造第一批鋼筋混凝土結構大樓；儘管支撐架構掩飾在花卉圖案陶砂磚敷牆之下，表面結構卻仍強烈顯現樑柱的交互運用。

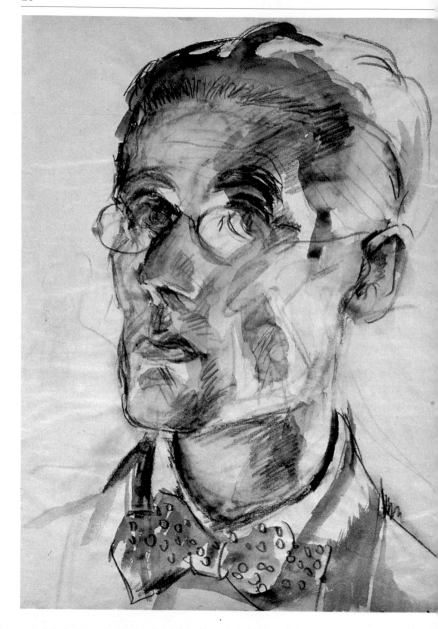

19

10年的德國學習之旅及1911年東方之旅，
將使年輕的夏爾-愛鐸徹底蛻變。
不過，他覺得需要在家鄉再待五年，
才能斬斷侏羅山羈絆，於1917年定居巴黎。
雖然如此，夏爾-愛鐸即將破繭而出，
搖身成為柯比意。

第二章
蛹化

左頁這幅自畫像，
夏爾-愛鐸當時
30歲，定居在巴黎。他
視力不佳，後來有一眼
近乎全盲。當時，他還
沒開始戴厚重眼鏡，倒
是已別上成為他註冊商
標的蝴蝶結。

裴瑞兄弟事務所的工作經驗，並末讓夏爾-愛鐸完全擺脫拉秀德豐的文化影響。1909年，他回到故鄉，與幾位藝術學校高級班同學一起成立「聯合藝術工作坊」(Ateliers d'art réunis)。但是，這個以全方位發展藝術爲宗旨的社團，並未激起什麼迴響，不久即解散。夏爾-愛鐸正要出發去義大利時，接受了史托茲及賈克梅委託，爲他們設計蓋別墅。他還著手繪製拉秀德豐藝術學校的營建計畫，這個方案他在1929至30年的無限成長博物館計畫中重新採用，最後落實於1959年的東京西洋美術館。

德國之旅

1910年4月，他展開漫長的德國之旅。拉秀德豐藝術學校委託他從工業製造條件的角度，研究德國藝術職業教育。夏爾-愛鐸因此參訪許多和藝術及工業有關的德

夏爾-愛鐸旅行義大利與奧地利時，著手構思賈克梅與史托茲別墅；設計圖由他和夏帕拉茲共同簽署。這兩座別墅的設計手法雖比法雷別墅含

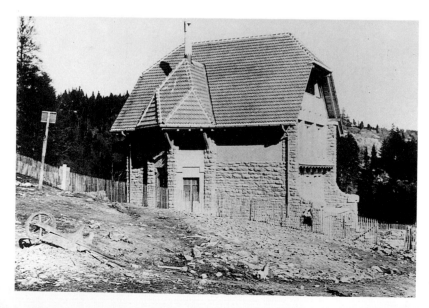

國城市與公司。1912年，他在拉秀德豐出版《德國藝術運動研究》，後來將其中部分引人注目的概念，重新引用在1925年出版的重要著作《今日裝飾藝術》裡。

貝倫斯建築事務所

1910年10月到1911年3月，夏爾-愛鐸在建築師貝倫斯位於柏林的事務所工作；格羅佩斯(Walter Gropius)、密斯范德羅(Ludwig Mies Van der Rohe)後來也在這兒待過。在這間事務所，夏爾-愛鐸似乎沒找到預期的新建築，卻見識到大型事務所的組織架構，以及大規模工業為建築帶來的問題。

　　他還得完成自我轉型：這項變化肇始於他首次義大利漫旅、巴黎居留及這趟德國之行。1911年這趟從中歐、希臘到重遊義大利的長途旅行，將成為他轉型的決定性關鍵。

蓄，卻也明顯走繪畫抒情風格。建物外部立面的形式決定內部配置：當時，柯比意尚未主張「設計是先從內部做起，再處理外部」。

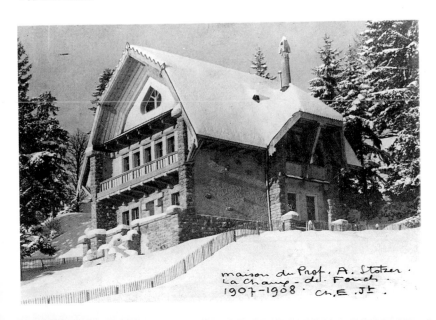

maison du Prof. A. Stotzer.
La Chaux-de-Fonds.
1907-1908. Ch. E. Jt.

東方之旅

1911年5月7日,夏爾-愛鐸與同窗克利斯坦(Auguste Klipstein)一起旅行;克利斯坦研究藝術史,當時正在撰寫博士論文,專攻西班牙畫家葛雷柯(El Greco)。兩友同行近一年,探索地中海與近東,令生長在侏羅山的夏爾-愛鐸備感衝擊,深受啟示,目眩神迷。轉變於焉發生——想來他渴望這場改變已多年:「我當時還不夠成熟,還需塑造自己的性格,以面對接下來的生命歷程。」

他隨身攜帶10×17公分的素描本,這是他在頭幾趟旅行養成的習慣;終其一生,他記錄下80餘本,用色彩或黑墨寫滿札記、計算、清單與草圖,藉此擴增他的觀察與反思。「我們

畫圖，是為了把所見所聞化為內在的東西，融入個人經歷。透過筆下工夫，這些事物一旦進入內在，就永遠刻寫下來了。」他固定寫長信給父母，這些信都刊登在地方報紙《拉秀德豐言論報》。

在羅馬尼亞、保加利亞及塞爾維亞，當地那些既鄉村又民間、無法歸類的建築，激起他的興趣。他想探索這些建築包涵的精髓，也就是它們如何面對自然基本條件，解決人類的需求。他在希臘阿索斯山(Athos)停留八天，修士生活帶給他的震撼，不亞於美麗建築及遺址所引起的感動。他在土耳其探訪清真寺，深深著迷於諸寺的簡單造型、燦爛的純白、地中海式建築風格。他寫道：「混沌的物質臣服在基礎幾何學之下：只見方形、立方體、球形。」童年時走遍侏羅山蓊鬱杉林與迷霧谷地的他，如今灑滿一身炫目陽光。

帕德嫩神殿

衛城是這趟旅行的重點。夏爾-

夏爾-愛鐸旅行東方時，花了三個星期專門研究雅典衛城。沉默無語的石材雖是自然靜物，他卻從中發掘出濃烈的精神面向，這種面向成為此後他建築設計的目標。他不斷測量、分析、比較，甚至在給雷普拉得尼耶的信中大歎他累垮了、心生厭倦。秩序就是他在衛城的發現，他將越來越強烈感受秩序的必要，認為這是藝術的基本元素。對他來說，形式與比例達到完美，就是進入道德層面。他指出，多利安柱式的柱頂檐部飾線形式隱含「道德」，也就是「正確無誤、毫不妥協」又「嚴謹」；他還表示，檐部飾線富有「勇氣」。旅途中參訪的其他重點包括保加利亞的農村建築(左頁)。

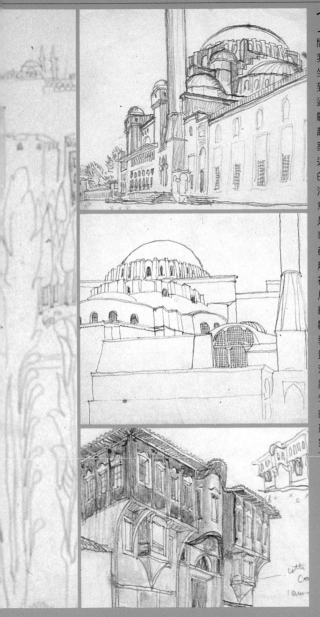

1911年，夏爾-愛鐸與克利斯坦展開旅程。「背著背包，我徒步、騎馬、乘船、坐車，行遍多國，見識到各色種族及人性的共通之處。」這趟旅行兼顧克利斯坦對繪畫的興趣以及夏爾-愛鐸對建築的熱情。夏爾-愛鐸這位拉秀德豐藝術學校的年輕學生，將在地中海與東方的光芒中發現意想不到的建築，不論是鄉村建築、最平凡的事物，還是宏偉建築，都令他感興趣。左邊是幾幅伊斯坦堡與帕德嫩神殿的速寫。他結合照片、素描與文字，不但繪下建物平面圖與外觀，還針對建築細節、裝飾、材質與色彩，大量作筆記。伊斯坦堡的清真寺讓夏爾-愛鐸見識到嚴謹的幾何學結合雪白建物：在白石灰漿的燦爛反射下，從四方形、立方體與球體中脫穎而出。

先力錶(Zenith)的創始者法傑柯是內夏特的重要鐘錶工業家，於1912年委託夏爾-愛鐸建造位於勒洛克勒的別墅，離拉秀德豐不遠。建築師完全擺脫地方色彩：新古典主義的別墅，也許受到貝倫斯與裴瑞的共同影響；不過，地中海可能也是靈感來源。

愛鐸和克利斯坦在雅典停留數週。夏爾-愛鐸這位未來的柯比意，終日沉浸於「筆直的大理石、垂直的石柱，以及與海平面平行的簷部」。除了「手法精湛、準確又堂皇的建築架構」，他還希望發現建築內在的活力。他認為，帕德嫩神殿是「純粹的精神創造物……感動人的妙器」，它的力與美不僅來自造型藝術，更來自精神層面。

返回拉秀德豐

拜訪拿坡里與羅馬後，東方之旅於1911年11月結束。在佛羅倫斯附近，夏爾-愛鐸再次參訪1908年旅行時令他印象深刻的艾瑪修道院。他回到拉秀德豐，將在此再待五年，才定居法國。經歷了裴瑞兄弟建築事務所及長程旅行，他卻決定返鄉逗留這麼久，的確令人訝異。夏爾-愛鐸已25歲，還自覺太年輕，無法離開家人，離開老師雷普拉德尼耶、兒時的城鎮、同學及學校嗎？難道在內心深處，他還不能坦然面對，探索地中海與東方所帶來的轉變與鼓舞？

　　雷普拉德尼耶老師有意在學校創立新的科別，以培養適應現代工業製造條件的藝術家，還說服了夏爾-愛鐸和其他兩位同學歐貝(Georges Aubert)及貝漢共同參與。

　　他的企圖很快就宣告失敗，但夏爾-愛鐸獲得數件建築

夏爾-愛鐸著手法傑柯別墅建案時，接受雙親委託為他們建造別墅，位於拉秀德豐上方一座小森林。別墅俯瞰一座斜坡花園，花園頂端是大型觀景平臺。規模龐大，完全根據極度嚴謹的平面圖建蓋，展現出「外在形式是室內規畫的產物」。建物一樓中央的音樂廳由四根柱子組成結構，專供夏爾-愛鐸的母親彈鋼琴；音樂廳似乎決定了周邊房間的棋盤式安排。餐廳朝西，位於別墅主軸，形狀類似教堂的半圓形後殿。建物外部敷牆的光澤在當地並不常見，房子很快就被暱稱為「白色別墅」。

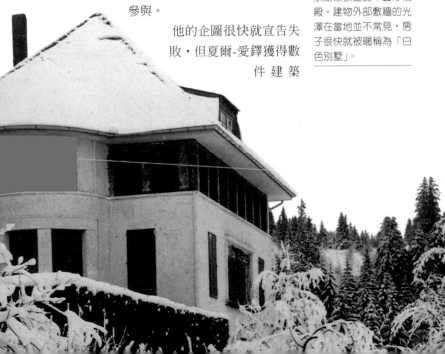

計畫委託。1912年，他在拉秀德豐附近的勒洛克勒(Le Locle)興建工業家法傑柯(Georges Favre-Jacot)府邸。1916年，他完成兩項建築方案：為另一位工業家蓋的

舒 沃博別墅的鋼筋混凝土結構包括16根方柱，與夏爾-愛鐸雙親別墅的格局類

LE PROPRIÉTAIRE :　　　L'ARCHITECTE :

Anatoly Schwob　　　*CIE Jeanneret*

LA CHAUX·DE·FONDS　8 SEPT: 1916.

5 ÉE　　ÉCHELLE 1:50

舒沃博(Schwob)別墅，以及為他父母蓋的尚內黑-佩何(Jeanneret-Perret)別墅。

　　他最初的三項建築案：法雷、史托茲及賈克梅別墅計畫，著重於建築外觀藝術造型，在某種程度上，外觀決定了內部的安排。建於1912至16年的這三座別墅，內部規畫凌駕於建築外貌。此外，我們也能察覺到美國建築師萊特(Frank Lloyd Wright)的影響；夏爾-愛鐸日後指出，萊特「偏好秩序、組織，以及創作純粹建築」。

似，由一樓中央大廳的四根柱子支配整個設計圖。建物令人感覺莊嚴有力，可見裴瑞的影響。白色的外觀、嚴謹的整體架構，以及高處的觀景平臺，舒沃博別墅很快就在當地贏得「土耳其別墅」的別號。

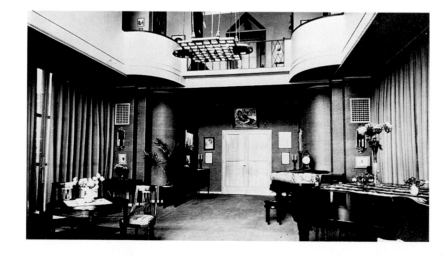

多米諾(Dom-ino)建造系統

逗留拉秀德豐期間，除了整頓拉斯卡拉(La Scala)電影院，夏爾-愛鐸還研究了數件建築方案，卻都無疾而終。國民住宅的問題也引起他的興趣。

　　從1914年起，法蘭德斯地區遭戰火蹂躪的消息傳了開來，夏爾-愛鐸就著手研發採用組合式結構零件的工業營建技術；使用這些零件，能在短時間內輕易完成頗具規模的房屋，樣式多變，住戶也可以自行完成細部。

1912年2月，夏爾-愛鐸致函給當地銀行家、工業家與商人，信中他自譽為鋼筋混凝土專家，儘管直到那時他只用過傳統施工法。夏爾-愛鐸在舒沃博別墅(左圖，施工中)首次應用鋼筋混凝土結構。他已領會奧古斯特‧裴瑞的指導：支柱的安排需和設計圖的配置一致，而且，結構在整體建築表現上扮演關鍵角色。

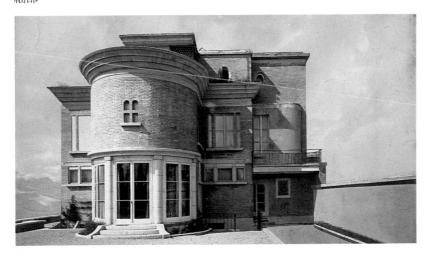

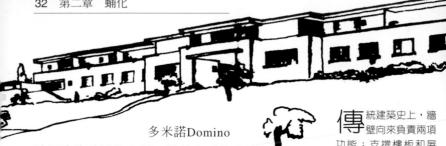

多米諾Domino

這個建造系統的名稱,是結合「住家」
domus(拉丁文)及「創新」innovation兩字字首。此外,
這也讓人聯想到一個接一個的骨牌(domino)遊戲,如
同我們將多米諾系統預先製好的物件,一件組合上另
一件。

除了建築事業及不久就停擺的教學工作外,夏爾-
愛鐸還不斷創作素描及繪畫。1912年,他在內夏特展
出名為「石之語」的系列畫作,描繪東方之旅的16幅
水彩畫,其中幾幅後來在巴黎秋季沙龍展出(當時他定
期拜訪巴黎)。他持續閱讀歷史書、藝術評論及詩作,
首次接觸丹尼斯(Maurice Denis)的《理論,1890-1910》

傳統建築史上,牆
壁向來負責兩項
功能:支撐樓板和屋
頂,以及包覆築成的建
物:鋼筋混凝土卻區分
了這兩種功能。夏爾-
愛鐸盡可能發揮這項技
術的各種可能。多米諾
系統的基本單位(下圖)
包含三層樓版、六根柱
子及一座樓梯。為了活
化外牆,支柱都向內
移,而且支柱和樓板接
合處沒有凸起部分,好
讓隔間牆完全平整。

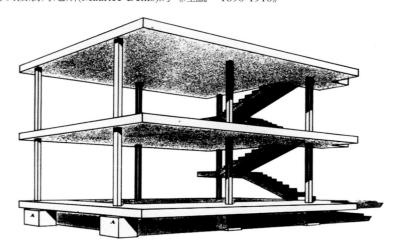

及舒茲(Auguste Choisy)的《建築史》。他把自己的筆記及文章集結成冊，但直到1966年才付梓，書名為《東方之旅》(*Voyage d'Orient*)。他還著手撰寫一本關於城市建設的書，但未出版。

脫離拉秀德豐

1917年，夏爾-愛鐸邁入而立之年。他在拉秀德豐及勒洛克勒建了六棟別墅，成功打入當地布爾喬亞階級。他大可在家鄉繼續努力，成為平步青雲的建築師，但他有預感無法在那兒找到他期望的發展面向，而且，他渴望發現更多管道與機緣。巴黎，這個知識與藝術中心吸引著他。終於，他離開拉秀德豐抵達法國，定居巴黎。夏爾-愛鐸走到他漫長青年期的終點；十年內，他以平凡的通才教育為基礎，透過旅行、際遇及閱讀，以強烈的好奇心學習，累積出全新的知識。他是不畏艱難的自學者，不斷作筆記、畫圖、寫作，渴望在事物及建築的深層事實與意義上獲取愈來愈敏銳的認識。以在拉秀德豐受的教育為基石，他對和諧、建築及建築師的功用發展出另一套概念。夏爾-愛鐸即將破繭而出，搖身成為柯比意。

柯比意將不斷使用鋼筋混凝土配合支柱與樓板的架構。他採用多種手法把多米諾系統應用在無以計數的住宅群設計中(左圖)。1925年發表的《新建築的五要點》，部分出自這個系統；1920年的西特翰宅邸(Citrohan)及1922年的多別墅聯合大樓，都衍生自這個系統。多米諾系統的原則貫穿柯比意的建築生涯，從1920年代的白色別墅到印度昌第加(Chandigarh)的大型建築。

夏爾-愛鐸(左)、哥哥阿勒貝(右)及雙親在拉秀德豐的尚內黑別墅花園合影留念。

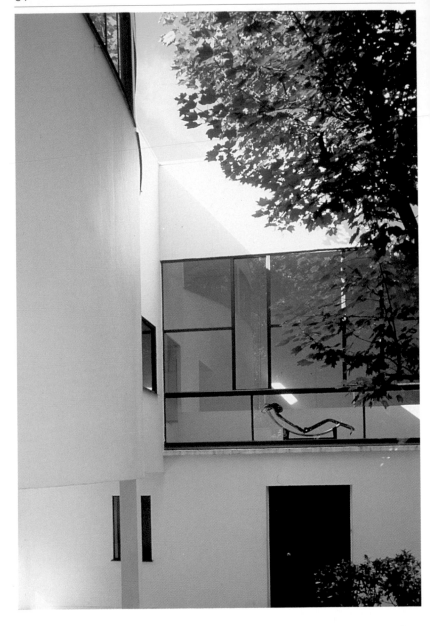

19

17年在巴黎，夏爾-愛鐸確立了
自己的性格、各種想法及工作能力；
並在1920年開始以「柯比意」為筆名。
不論在表現造型藝術、創造建築，
還是在都市計畫研究或寫作上，
他在接下來20年間，將發揮無與倫比的創作力。

第三章

新生

法國銀行家拉侯許
(Raoul La Roche)
收藏了一套上選的立體
派與純粹主義繪畫。柯
比意為他建造的別墅是
專為獨居男性而設計，
也依其所願設置畫廊，
展出屋主的收藏。

1917年，夏爾-愛鐸抵達巴黎，落居在離聖日耳曼德佩(Saint-Germain-des-prés)教堂不遠的雅各街(Rue Jacob)20號，直到1934年才與妻子搬到巴黎和布洛涅(Boulogne)交界的紐傑賽與高力街(Rue Nungesser et Coli)；他在這兒設計的大廈剛竣工，自己就住在樓頂平臺公寓。他歸化取得法國籍三個月後，在1930年12月與伊芳‧加利斯(Yvonne Gallis)結爲連理。期間在1924年，他與堂弟皮耶(Pierre Jeanneret)合夥在塞福街(Rue Sèvre)35號開了家建築事務所，共同負責事務所的建案，直到1940年拆夥。1951年爲了龐大的印度計畫，兩人再度合作。

下圖展現魯榭宅邸(Loucheur)以及適合藝術家或農家的典型別墅：柯比意藉由這種透視圖來突顯所創造的空間，而非包圍空間的牆面或隔間。

工業上的柯比意

直到1920年，夏爾-愛鐸一直無法找到收入不錯的穩定工作。他先是效力從事研發的鋼筋混凝土應用公司，之後自己經營一家製磚及建材公司，但後來倒閉。於是，他成立研究室，

名爲工業研發公司，發明若干營建的施工法及材料。

1919年，他利用石綿水泥，建成拱形圓頂的莫諾爾(Monol)宅邸。之後依據相同原則，又蓋了位於塞聖柯盧(Celle-Saint-Cloud)的小屋，以及賈武(Jaoul)宅邸、沙拉拜(Sarrabhai)宅邸。他關心勞工住宅問題，對泰勒(Taylor)的工作發生興趣，以工業生產的精神，努力制定讓營造更符合理性原則的方法。

他成爲公司第一把交椅，雖然頗引以爲傲，卻不善做生意。所以，後來法國營建業景氣低迷時，他的公司幾乎沒什麼作爲。

夏爾-愛鐸未實現的計畫「混凝土之屋」(1919年)，採用特殊技術。預定建地由礫岩層組成，所以本身就是天然採石場：砂礫採出，就和石灰一起灌入40公分厚的模板。「直線形式是現代建築的偉大成就。我們應該清除糾纏在我們思想中的浪漫主義蜘蛛網。」

柯比意的妻子伊芳・加利斯是摩納哥人，從事模特兒工作。長久以來，她在柯比意身邊扮演平衡角色，幫助他尋回自己、走出失敗，還和他一起接待朋友。「她高風亮節，赤子冰心，伴我此世。」柯比意如此描述自己的人生伴侶。

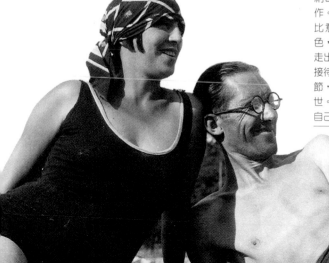

純粹主義

1917年,夏爾-愛鐸透過奧古斯特‧裴瑞,結識了歐贊方(Amédée Ozenfant)。這段友誼將幫助他掃除疑慮,走出商業取向與藝術創作之間的矛盾。「陷入困境時,我就會想起您冷靜清晰、蓄勢待發的意志力。我覺得我們分別處於截然不同的時期,我才剛開始學習,而您已在創作了。」

　　夏爾-愛鐸從未間斷作畫。不論是在侏羅山瑞士區就學還是在旅行時,他都畫了許多素描與水彩。他不但得到雷普拉德尼耶老師薰陶,還受到印象派畫家馬諦斯及西涅克(Paul Signac)影響,但30歲仍未找到自己的繪畫表現方式。

柯比意從未打消成為畫家的念頭,也許他不甘心只在建築上功成名就。他的首幅畫作〈壁爐〉表現出對嚴謹與平衡的追求,這項追尋貫穿他畢生創作的表現形式。壁爐架上兩本書擱在白色立方體旁:「1918年,第一幅畫……畫中其實潛藏雅典衛城。」

他的第一幅作品〈壁爐〉繪於
1918年，就處理的主題和手法來看，
都可視為決定性的一步及一份宣言。
嚴謹的構圖和畫面的亮度，宣示了
1920年代純粹主義的繪畫與建築。從
此以後，夏爾-愛鐸不斷推出畫作。他
在年輕時聽從老師建議成為建築師，
但是終其一生，他都企圖讓自己的造
型藝術家身分，與他扶搖直上的建築
師聲譽旗鼓相當。

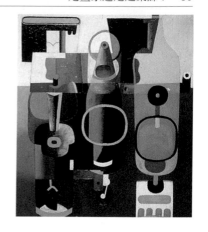

歐贊方和夏爾-愛鐸兩人志同道
合，都崇尚透過精準、別無長物的幾何形，在均勻純
粹的大片色塊中呈現秩序與合諧。他們推崇機器的重
要。對他們來說，立體派似乎太偏離當代議題。兩人
將這些想法陳述於1918年合撰出版的《後立體派》
(*Après le cubisme*)。為了闡釋他們的美學，他們採用歐
贊方所創的新詞：「純粹主義」(Purisme)；這個詞不
僅包涵一套形式上的概念，也含有道德精神層面的
意義：鼓吹使用純粹、簡單、經濟的創作手法。

下 圖由左至右是：
歐贊方、阿勒貝
與柯比意。上圖是柯比
意作於1921年的純粹主
義靜物畫。

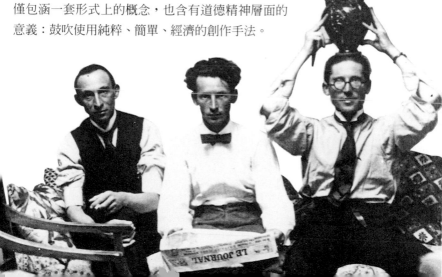

將近10年間，夏爾-愛鐸闡釋純粹主義的觀念與主題，不厭其煩地在無數素描與繪畫中，一再處理日常生活中司空見慣的物品。他的研究目的在於，以「規線」(tracé régulateur)為布局核心，達到作品構圖的和諧與統一。

在他看來，繪畫「並非平面，而是空間」，畫中事物相互串連，一如建築裡的各個空間架構彼此關聯。此外，造型藝術創作、建築及都市計畫，這三者難道不都是「相同的創造力展現，只不過寄託於不同的視覺現象」？

從1918到23年，夏爾-愛鐸與歐贊方在數間畫廊舉辦作品聯展，直到1925年兩人反目為止。

1920年，夏爾-愛鐸結識畫家雷傑(Fernand Léger)，這段友誼先親密後疏遠。兩人都崇尚進步、技術與機器，但是雷傑試圖藉由表面上的機械主義符號表達出社會面向，夏爾-愛鐸和歐贊方則認為純粹主義的本質是一種審美觀與理想。

夏爾-愛鐸只畫靜物畫，直到1926年才開始處理新主題，也就是具備有機結構、能激起「詩意迴響」的物體，例如：貝殼、骨頭、燧石、松果。形態更複雜及變形的事物表現出嶄新的抒情風格。女體也逐漸入畫，體態就如雕刻品和紀念建築般有力，令人不免拿他與雷傑或畢卡索相較。

夏爾-愛鐸在這個階段已化身為柯比意，找到了再

畫家雷傑對建築頗有興趣，他的作品尺寸巨大，機械在他繪畫中的地位越來越重要，這三點解釋了他與柯比意的意見交流與友誼。畫家和建築師在建築空間規畫裡的不同角色，常成為他們的辯論主題；兩人都主張藝術家和建造者應緊密合作，儘管如此，他們並未實現任何合作計畫。上圖是柯比意速寫的雷傑。

現自然的新方式。從今以後，他所繪的自然都謹守嚴格秩序，這也是他各類作品的特色。這個漫長的閱歷其實是一段艱辛的成熟過程：「繪畫是一場可怕、慘烈、毫不留情、無旁人見證的戰役，是藝術家和自己的決鬥，戰役是內在的，外界無法得知。」

《新精神》(L'Esprit nouveau)期刊

歐贊方與夏爾-愛鐸結識了詩人德梅(Paul Dermée)，三人於是共同創辦《新精神》期刊。刊名似乎借自法國詩人阿波里奈爾(Guillame Apollinaire)在1917年11月發表的「新精神與詩人」講演。

　　期刊從1920到25年停刊為止，總計28期，魯斯(Adolf Loos)、弗何(Elie Faure)、阿哈貢(Louis Aragon)以及考克多(Jean Cocteau)都投過稿。期刊文章大多是

柯比意的鉛筆素描往往風格嚴肅，他的新教徒背景與嚴格教育無疑影響深遠。但是他其實熱愛大自然、大海和游泳，注重衛生保健，有時還是十足的天體主義者。在一幅很有意思的速寫中，他筆觸幽默，以厚重眼鏡來突顯赤裸的身體；第二幅素描中，伊芳露出連圍裙也擋不住的春光。

Le Corbusier

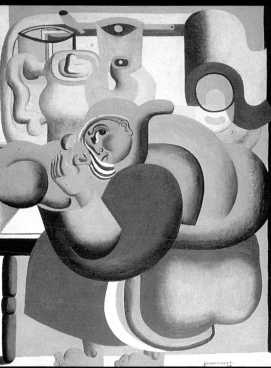

不論是素描、版畫、油畫、錦織、琺瑯、建築或都市計畫，柯比意追尋相同目標：「沒有什麼單純雕塑家、單純畫家、單純建築師。造型創作只實現在同一形式當中，以展現詩意為目的。」在他看來，繪畫是建築的「祕密實驗室」，所以他投注許多精力在繪畫上。自1928年起，他擺脫純粹主義原則。透過幾項反覆出現的主題：女人、公牛、宗教木版畫，他投射出一種新視覺，較不安詳也不理性，卻更激烈更熱情。左頁是〈兩個帶著項鍊坐著的女人〉、〈與貓和茶壺為伴的女士〉、〈阿卡松的漁婦〉，顏色更鮮活，對比更強烈，形狀更多變。除了人造元素外，他還加入自然元素，也就是激發詩意迴響的事物；但就繪圖的力道、畫面配置、多重尺度交錯，以及身體變形巨大這幾點看來，他的繪畫仍屬建築作品。

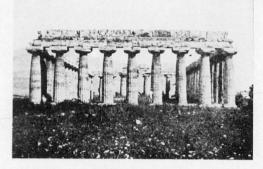

PAESTUM, *de 600 à 550 av. J.-C.*

Il faut tendre à l'établissement de *standarts* pour affronter le problème de la *perfection*.

Le Parthénon est un produit de sélection appliquée à un standart établi. Depuis déjà un siècle le temple grec était organisé dans tous ses éléments.

Lorsqu'un standart est établi, le jeu de la concurrence immédiate et violente s'exerce. C'est le match ; pour gagner, il faut faire mieux que l'adversaire *dans toutes les parties*, dans la ligne d'ensemble et dans tous les détails. C'est alors l'étude poussée des parties. Progrès.

Cliché de La Vie Automobile HUMBERT, 1907.

《新精神》這份「國際美學期刊」，試圖將藝術及建築定位在工業革命潮流中。在建築方面，期刊著重建物的功能，而非形式。它服膺「標準藝術」的概念，這項概念在形式及組織上能普遍滿足人類需要。《新精神》讚揚機械，認為這是計算與發明的有用「典範」；還常以挑釁方式，對照經典建築作

L'E NO

品及現代工業製造。它鼓吹建築創造應該採取和工業創造相同的程序。

歐贊方與夏爾-愛鐸自撰，但以各種不同筆名發表，以膨脹作者人數。夏爾-愛鐸就是在這段時期開始採用筆名「柯比意」。

對柯比意來說，《新精神》既是言論管道及鼓動風潮的工具，也是促成他思想成熟的機制。他運用精采的比喻及令人震驚的口號，展現他大幅領先時代的溝通才能。為了能更清楚道出機器、船隻及飛機的力與美，他為文章配上照片。

邁向建築

1923年，柯比意彙集12篇在《新精神》發表的文章，出版《邁向建築》(Vers une architecture)，在現代建築史上影響深遠。這本書迻譯成多種語言，對他建築師的聲譽居功厥偉，也展露他思想的主軸：他指出，隨著社會、經濟與科技條件革新，新時代已然到來，建築該向工業看齊，回應新環境。他言之鑿鑿地表示，如果建築被視作體積與表面的組合(換句話說，「通盤規畫是建築之本」)，那麼，建築師就應該藉由最嚴謹的製圖，回歸原始形式，也就是最一目了然的最美形式；至於嚴謹的製圖，是以「規線」作規範，「以防製圖者率性而為」。最後，柯比意用語鋒利，強調建築的特性有別於營建：營建應該運用工業技術，做到能「建造一系列房屋」的地步；至於建築，儘管受鋼筋混凝土技術的衝擊，也不應自限於技術層面，而應當「利用原始材料，搭起扣人心弦的互動關係」。

《邁向建築》激起熱烈迴響。就那時代而言，柯比意在書中展現罕見的溝通才能，尤其在這領域裡，建築與都市計畫專業人員通常不善表達。柯比意出書大都自己組版，《邁向建築》也不例外。儘管建築創作環境已大幅改變，這本書仍擲地有聲，擁有廣大讀者。

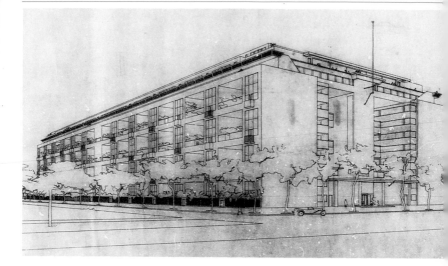

創作的原則

對柯比意來說，研究工作能促使實際建築計畫改進，實際計畫則以實驗方法推動理論研究。這種理論與經驗、研究與應用之間的互動遊戲，正是柯比意許多著作的主題，這些著作不但支持這種互動，也對此貢獻良多。

　　儘管柯比意在1920-30年間為富裕人家建了數間別墅，他卻有心先肩負起建築師的社會責任，為民安居，打造城市。「我的職責，我的研究目的，是設法讓現代人脫離不幸與災厄，將他安置於幸福中，置於日常生活的喜悅裡，置於和諧中。尤其重要的是，在人類與所處環境之間重建或再建和諧。」

多別墅聯合大廈

1920年，他構思第一項經濟型建築計

在 1922年的多別墅聯合大廈計畫中(上圖)，柯比意致力調和個人與社會生活兩者的需求。120座「高疊的別墅」，提供舒適的住宅(客廳兩倍挑高與私家花園)，以及便利的公共設施。下圖是實驗性基本住宅單位：西特翰宅邸。

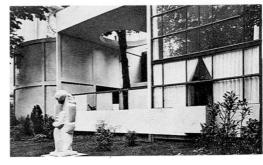

畫：西特翰宅邸。這項計畫極度追求理性與單純，以促進系列化的工業式營建。1922年秋季沙龍時，他展出多別墅聯合大廈(immeuble-villas)計畫，一面創造出住戶的私有空間，一面安排集體空間，兩面兼顧，可解決一百戶家庭的需要。

他藉由這項計畫，表達他不滿市郊獨棟獨院式的住宅區：缺乏公共設施、消耗大量空間、延長交通距離。柯比意其實是把年輕時(1907年)參觀義大利艾瑪修道院的心得，翻版轉換成多別墅聯合大廈。

柯比意總是認為：「不論在精神或物質層面，城市都應確保個人自由，以及集體活動帶來的好處。」他將根據這個想法，在20年後發展出居住單位(unité d'habitation)理論。

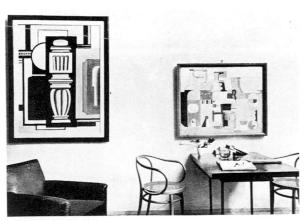

1925年的新精神展示館既是建築宣言，也是建築展示。館內住宅部分，以多別墅聯合大廈內部一間公寓為藍本，呈L形，包圍中庭花園。柯比意反對「裝飾藝術」傳統，在公寓內放置大量販賣的曲木或金屬家具，以及簡單的上漆木製整理架。展示館還展出柯比意、葛利斯(Juan Gris)、雷傑、歐贊方及李普西茲(Jacques Lipchitz)的繪畫與雕塑。在都市計畫部分，柯比意與皮耶展示一座龐大的都市計畫實景模型。博覽會一結束，新精神館就遭拆除：1977年，另一座館依相同設計圖重建於義大利波隆納。

不論是理念型計畫，例如「三百萬居民的當代城市計畫」(下圖)、〈瓦賛計畫〉，還是比較實際的設計，例如1973年的計畫(左圖)以及許多小規模方案，柯比意為巴黎構想的眾多都市計畫，無一項曾付諸實行。在歐洲、非洲與美洲，他的許多城市計畫案也都胎死腹中；唯一的例外是印度昌第加。這些計畫頗具企圖心、奇特超凡，加上文字解說挑釁，使政治當局望而卻步；而且柯比意的提案太著重形式，缺乏足以取信於人的對技術、經濟與法律層面的分析。

新精神展示館

1925年的巴黎國際裝飾藝術展在傷兵院廣場、亞歷山大三世橋，以及大皇宮和小皇宮周圍展出。這項展覽宣告建築及裝飾藝術從此與新藝術運動分道揚鑣。幾位新建築先驅都獲得參展機會，如馬列-史蒂文(Robert Mallet-Stevens)的觀光展示館與法國展示館，還有卡尼耶的里昂展示館。柯比意則搭設新精神展示館，藉此宣告他的建築與藝術新主張。新精神展示館包括一棟類似多別墅聯合大廈的住宅，以及延伸這棟住宅的空間，展出柯比意與皮耶的都市計畫作品。

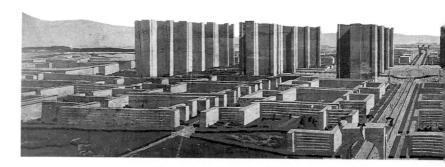

大型都市計畫

在都市計畫方面，柯比意努力不懈，著手愈來愈多理論研究、計畫案與著作。

1922年，他在巴黎秋季沙龍，以占地100平方公尺的實景模型，發表「三百萬居民的當代城市計畫」。他的目的在於，藉由理論研究指出巴黎都市計畫的實際困難。他提出「四項釜底抽薪之計：1. 疏散市中心交通；2. 提高市中心建築密度；3. 增加運輸管道；4. 擴充綠地面積」。

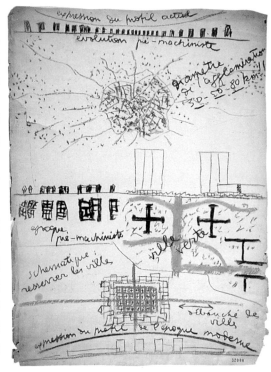

上述計畫只參照巴黎市的狀況，至於1925年的「瓦贊計畫」，則明白以巴黎為處理對象。計畫名稱來自柯比意的贊助者：汽車與飛機製造商瓦贊(Gabriel

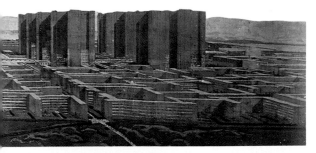

「三百萬居民的當代城市計畫」是理論型計畫，參見上方這幅柯比意為演講所繪的草圖。但是，柯比意標舉的原則——重建城市不同功能的秩序、依交通流量作等級劃分、釋出土地以增加公園及運動場——對現代都市計畫的想法都有重要影響。

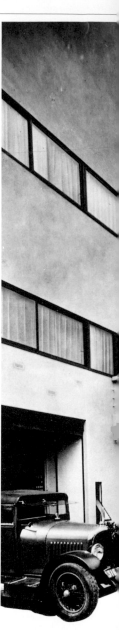

Voisin)。從1930年起，柯比意在「光輝城市」研究案中，放棄「三百萬居民的當代城市計畫」的軸心式架構，改採線型組織。他仍然按照不同功能區分城區，但是活動相異的各區不再全擠進同一範圍內，而是沿著兩條交通幹線分布；兩條幹線分別支配兩套行駛速度有別的交通系統。柯比意就是從這裡開始，發展出後來的「7V」系統，全盤落實在印度的昌第加造城計畫裡。

　　為巴黎設計的「瓦贊計畫」其實不切實際。1937年的「巴黎計畫」雖然比較務實，卻仍具有革新巴黎的強烈企圖：這項計畫中，巴黎擁有一座市中心商業區，以及放射狀通往法國其他區域的強大公路網。

純粹主義別墅

雖然他自詡為城市建築師、新式國民住宅的創造者，柯比意在1920到30年間，仍花不少時間為關心現代藝術及建築革新的顧客，研究並建造若干別墅。20項建築計畫中，實際完成16間別墅，大部分仍保存良好。他的委託人都是闊綽富戶，包括幾位藝術家李普西茲、歐贊方、米夏尼諾夫(Oscar Miestchaninoff)、特尼西昂(Ternisien)與布拉內斯(Planeix)，以及藝術品收藏家及愛好者庫克(William Cook)、拉侯許與史坦

(Michael Stein)。這些別墅大多位於巴黎西區或市區：歐特伊(Auteuil)、布洛涅、塞聖柯盧、葛許(Garche)、柏西(Poissy)。

這些別墅結構規畫彼此大相逕庭，往往反映了所在地的限制，例如占地面積狹小、或者必須配合鄰近建築。它們有力地表現出柯比意的中心思想，其中數間清楚採納了西特翰住宅或多別墅聯合大廈的研究成果。

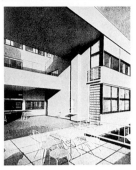

至於內部空間安排，柯比意特別著眼於各處空間彼此的關係，以及垂直與水平通道之間的組合，也懂得在垂直與水平動線之外加上斜坡道，使空間溝通暢行無阻。

由於「鋼筋混凝土完全取消了牆壁的必要性」，加上橫樑與直柱的支撐功能，柯比意解放了空間，使各個結構體彼此互通，凸顯透明與穿梭性，大量引入光線、日照與樹景，客廳也往往兩倍挑高。

所有布局都是為了促成「建築散步」(promenade architecturale)，引人閱讀建築，也就是「漫步遊走」的建築。其中兩座別墅特別值得

19 28年在葛許為兩個家族建造的史坦-德蒙濟別墅(Stein-de Monzie，又稱「天臺府」，跨頁及上圖)，結合兩項規畫，表現在同一座極度簡單的建築體中。整體規畫顯現對建築流暢感的強烈要求。建築師根據室內空間配置，嚴謹安排建物外表立面。牆壁穿鑿、陽臺與弧形觀景窗，都嚴格遵照逐漸由規線取決的布局。橫貫窗占多數。屋頂天臺與直立面垂直，稜角分明。隔間牆全面平滑，沒有起伏。同一年，相同原則運用在位於達福黑市(Ville d'Avray)的邱奇別墅(左頁上圖)。

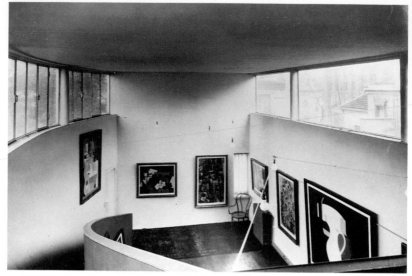

一探究竟：雙樓合一的拉侯許-尚內黑別墅與薩瓦別墅(Villa Savoye)，都是柯比意1920年代末發展理念的代表作。

拉侯許-尚內黑別墅

拉侯許-尚內黑別墅結合兩套設計，建於巴黎歐特伊區一條死巷底，巷子兩側都是小型房舍與花園。構成別墅的兩棟建築物一體成形，從正面看不出兩家的分界。

　　銀行家拉侯許未婚，是立體派及純粹主義繪畫收藏家，拜託柯比意替他建幢適合展示他收藏品的別墅。尚內黑別墅的設計則走居家路線，是柯比意兄長阿勒貝、嫂子蘿蒂(Lotti Raaf)及兩個女兒所組成的家庭；因此，這棟別墅的格局必然比銀行家拉侯許的更傳統。

　　至於空間功能的安排，拉侯許-尚內黑別墅的特點

上圖攝於拉侯許別墅。柯比意為了突顯室內畫廊，採用挑高的曲形架構。畫廊較長的一側有條緩坡步道，連接畫廊與二樓。主要入口位於透天的大廳：一座陽臺與數條高廊環繞大廳四邊中的三面，使人擁有多種視野。這就是邊走邊瞧的「建築散步」。右頁是阿勒貝別墅的客廳，感覺較私密。

是「顛倒規畫」(plan renversé)：房間都位於二樓，飯廳及客廳則在三樓，這樣就能從這些主廳直接登上天臺花園。

薩瓦別墅

薩瓦別墅於1931年竣工，是保險業主的住家，座落在一片廣闊土地上，沒有任何地段局限。這座四面透光彷彿精純稜鏡的水泥建築，其實是柯比意的建築宣言。架在布局精確的墩柱上，「這棟住宅是漂浮空中的盒子，全面環繞採光，毫無間斷」。二次大戰期間遭到破壞，20多年後又險被政府徵收拆除，挪作高中建校用地，最後在千鈞一髮之際，薩瓦別墅在大規模國際請願下獲救，並於1964年由文化部長馬勒侯(André Malraux)評定為歷史建築，當時柯比意仍在世。

位於柏西的薩瓦別墅，又稱「明亮時分」(Les Heures claires)，是道地的建築宣言(見54和55頁)。在這裡，到處可見柯比意的所有「語彙」，而建築語言與論證之縝密強烈，甚至超越了《新建築的五要點》所提供的解釋。主要的房間面向內部平臺花園。一條斜坡步道通向屋頂日光浴天臺，圍以擋風牆。「建築散步」的意義在此展露無遺。

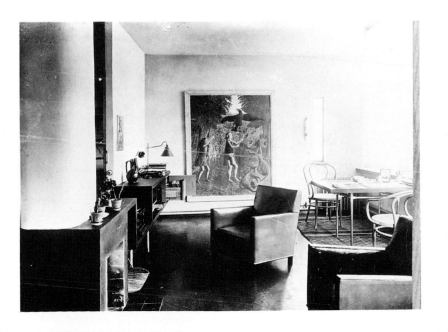

SAVOYE

SAVOYE

工作就是呼吸

柯比意集建築師、都市計畫師、畫家與作家等角色於一身，出類拔粹的工作能力不僅植基於他年輕時在家鄉侏羅山練就的真才實學，也歸功於他一絲不苟的工作計畫及高度企圖心。「工作並不是懲罰，工作是呼吸！呼吸這項功能非常規律，不強不弱，卻恆常持續。」他需要創作，這也造就了他強人一等的工作能力。「無上的喜悅，真正的快樂，就是創作。」他的會見、展出、旅行，以及巡迴歐洲與南北美洲講演不斷增加。柯比意從此一生拒絕教書，卻喜好演講，陳述他的想法。他使用自繪的結構圖闡釋言論，結構圖有時事先準備在巨幅白紙上，有時在講演中即興畫出。1928年，他首次造訪蘇聯。1929年，他在阿根廷首都布宜諾斯艾利斯及巴西里約熱內盧巡迴演講。1935年首度美國行，抵達紐約時，他劈頭直說曼哈頓摩天大樓太小，讓記者瞠目結舌。這並非故作不滿姿態，也不是挑釁，而是表明他對現代都市商業中心的看法：打造超摩天大樓、提高市中心密度，以增加樓

對柯比意來說，混凝土和石頭一樣「自然」。他對材料的辨識力敏銳：堅實度、密度、紋理、粗糙度、光滑度。他常為施工中的建物繪圖，以便修正或補充細節，妥善安排裝修工程，解除心中疑慮。他喜歡與勞動中的工人接觸。從《邁向建築》這本書開始，他就「把工程師捧上了天」。「工程師都很健康豪邁、積極進取、品行端正、個性開朗」，「建築師則對事物不再有幻想、無所事事、虛張聲勢或死氣沉沉」。建築的目的是感動人，營造只是為了「支撐」，話雖如此，他期望發展一種新行業，經由持續不懈的友好對話連結建築藝術的左右手：工程師與建築師。上圖是柯比意畫的〈工地雙漢〉與〈工程師與建築師〉。

Bord, le 10 Décembre 1929.

LE COMITE.

16 heures au petit Restaurant Tribord.
des Fêtes sont priés de se réunir
ayant pour but d'organiser des Jeux
de participer à la formation d'un Com
Messieurs les Passagers désire

1929年，柯比意首度前往南美洲旅行，在「凱撒客輪」上結識了約瑟芬·貝克(Joséphine Baker)；早在四年前，約瑟芬在「黑妞歌舞劇」初展風采，名震全巴黎。柯比意暱稱她「純真約瑟芬」，並為她畫了數張動人心弦的素描與肖像畫。

與樓之間的距離，把間距空地綠化成大型公園。1937年，他出版處理美國的專書《當教堂是白色的──膽小國遊記》(Quand les cathédrales étaient blanches – Voyage du pays des timides)，重申了上述看法。

兩個平民住宅群：雷吉與貝薩克

工業家傅裕杰(Henry Frugès)，也是波爾多附近一家製糖廠的老闆，熱中現代藝術，本身也是業餘畫家，1923年委託柯比意建造兩組工人住宅，一在雷吉(Lège)，另一在貝薩克(Pessac)。柯比意將藉此機會實際檢驗他對國民住宅及集體住宅群的想法。在貝薩

以糖業致富的波爾多工業家傅裕杰，於1923年透過《邁向建築》發現柯比意。他委託柯比意在波爾多建造一座宅邸，之後又請他興建兩區勞工公寓住宅：7棟在雷吉，53棟在貝薩克。下圖是貝薩克的公寓模型。

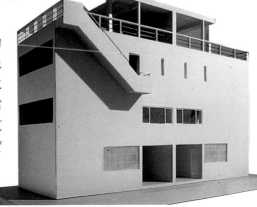

克，他完成總計53間居所組成的住宅群，分成雙併屋群與縱列屋群，基本建築模式都相同。柯比意在這個建案中發展外部的彩漆，交互運用白、藍、綠、棕四色系在正面與山形牆上，使得住宅整體既有秩序又富生氣。營建過程中，除了新研發的混凝土噴漿器操作不易導致技術困難，還出現嚴重財務危機，儘管如此，傅裕杰一直以超乎尋常的耐心支持柯比意。

柯比意以五平方公尺樑間距為單位構思出基礎模式，在貝薩克創造四種房屋類型，以多種方式相互組合。工程遭遇許多技術及財務問題。完工後，各屋主隨意改建，使公寓失去原貌，目前整體建築正在進行修復。右頁上圖是柯比意在貝薩克。

柯索小屋

1924到25年，柯比意為父母在法、瑞交界的雷夢湖(Leman)畔建造「小屋」(La Petite Maison)，位於鄰近威魏市(Vevey)的柯索鎮(Corseaux)。不論就面積或施工規模來看，「小屋」都可謂極簡主義(Minimalisme)建築的典範。柯比意的父親於1926年過世，

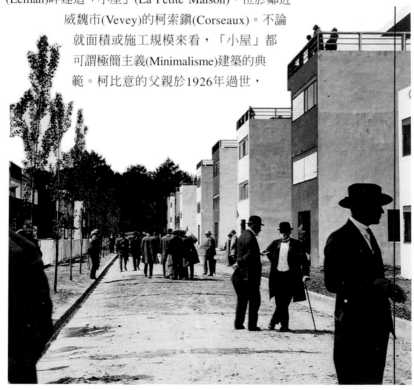

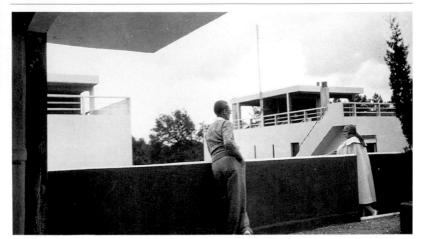

在「小屋」只住了一年。他母親「勇敢而虔信」，「被孩子們充滿愛意的孺慕之情包圍」，在這裡住到1960年辭世，享壽101歲。

兩座大規模建築：兩次失敗

1927與31年，柯比意陸續提出國際聯盟日內瓦總部與莫斯科蘇維埃宮的建築計畫，但都未能實現。

19 54年，柯比意寫道：「這座湖就位在窗前四公尺[…]。需要維護整理的面積是三百平方公尺，因此獲得無與倫比、與居所共生共存的景色[…]。房高兩公尺半，一如延展在地上的盒子。曙光從房子一端的斜天窗映入，之後太陽就整天運行在屋前。鄰近小鎮的地方議會認為這種建築犯了『侵害自然罪』，害怕之後還有類似建物，所以永遠禁止他人模仿這座建築。」左圖是這座「小屋」的正面。

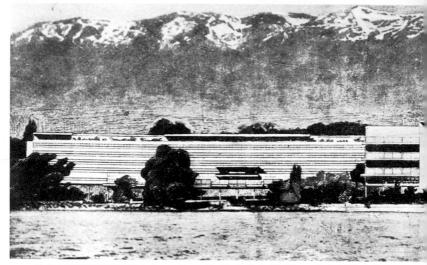

他的國際聯盟總部計畫，從377位競爭者中脫穎
而出，與另外八名平分秋色。但是最後評審團卻不予
採用，藉口說柯比意遞交的是設計圖複本而非原稿。
這其實是幾個漠視現代建築的外交官及墨守學院派成
規的建築師相互勾結玩陰，犧牲了一項面面俱到的創
新計畫；這項計畫不但讓建築融入所在環境，還兼顧
功能性、易達性、音響效果等等。這是柯比意頭一次
嚴重受挫，他萬分沮喪，還執筆述懷洩憤，例如在
1928年出版的《住家與華宅》(*Une maison, un palais*)，
以及《邁向建築》第三版序言：「我們呈交給日內瓦
一項現代華宅建築計畫，結果真令人憤慨！……上流
『會社』想要一座豪宅，但是他們只愛蜜月旅行時看到
的宮殿，以為只有王公貴族、紅衣主教、威尼斯總督
或國王的宮殿才算豪華。」

至於蘇維埃宮計畫，辦理公開競圖的是蘇聯當
局，預訂蓋在克里姆林宮附近。柯比意與堂弟皮耶的

蘇維埃宮計畫(下
圖)廣闊豐富，
以長軸為中心伸展開
來，軸的兩端各有一座
大廳。大廳的屋頂是以
雄偉的拱支撐。

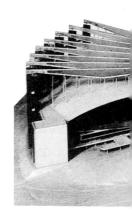

1923年，日內瓦市府提供國際聯盟總部興建地。國際競標展開，國際聯盟決定委託九位建築師組成評審團決議。柯比意認為可藉這次競圖在國際上正式大獲肯定。他的整體設計(左圖)包含許多大規模古典建築的元素，採取現代建築表現方式，廣泛使用他的建築語彙：自由平面、墩柱、橫貫窗、天臺。柯比意與皮耶的計畫遭排除後，承標團體由多國建築師組成，成員由五位外交官組成的委員會選出，這些外交官則是由競標評審團所指定。

設計宏偉，規畫重點是整體建築主軸兩端的巨型集會廳，可各容納15000與6500席位。這麼現代的計畫嚇到蘇聯當局，《真理報》(*Pravda*)也在1932年1月批評它展現「赤裸裸的『工業主義』精神，惹人爭議，因為它設計的其實是儲貨棚，卻挪用來召開會議。」在國際上受到幾位朋友支持，柯比意試圖和蘇聯當局取得聯繫，並與雀屏中選的建築師左托夫斯基(Ivan Zoltovskij)妥協，另提方案，卻還是碰釘子，就像他在日內瓦的失敗一樣。

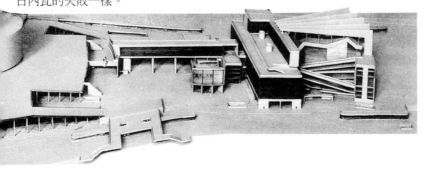

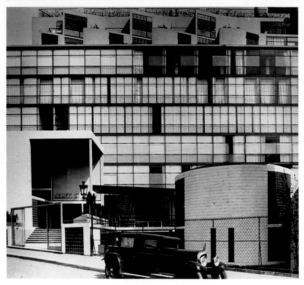

19^{29年}，救世軍著手規畫新收容中心(左圖)，預計容納五百位貧民。波利奈王妃(Polignac)資助這項計畫，還促成柯比意負責設計。柯比意藉由這項兼具多功能的複雜計畫，實現對國民住宅的構想。鋼筋混凝土樓板與支柱組成建物結構，北側立面是磚牆，南側立面是密閉玻璃帷幕牆，以鋼鐵為骨架，面積約1000平方公尺。但是，控制南側立面溫度的空調系統失靈，帷幕只好以開闔式窗戶取代，窗戶前設置多彩遮陽篷。建物入口由一座柱廊與甬道構成，甬道設計取材自客輪結構；入口還有一座小圓亭，部分以聖果班(Saint-Gobain)於1928年研發的玻璃磚砌牆，以引入光線。金屬、玻璃及陶瓷的使用，同時表達了柯比意的想法及救世軍的原則。

在巴黎、日內瓦、莫斯科完成的計畫

1928到30年間，柯比意和皮耶實現了數項重要計畫。在兩回合國際公開競圖中勝出，位於莫斯科的中央大樓設計宏偉，結合一座弧形體及數座全面採光的長方柱體。

巴黎東區的救世軍收容中心占地狹小，包括三套服務設施：餐廳、男女宿舍及工作坊。按照原初設計，主要建築體的正面是整片一體成形的雙層封閉式玻璃帷幕，又稱無隔閡牆，室內備有空調系統，不分冬夏，吹送「真正好空氣」。但因技術及經費困難重重，這點設計不久便付諸流水。

巴黎大學城的瑞士館包含47間學生寢室和多處公共服務設施。瑞士館的某些規畫預示了柯比意未來設計集合住宅的原則。

莫立多(Molitor)大樓建於巴黎及布洛涅交界處，

鄰近布洛涅森林。大樓結構是鋼筋混凝土，但是牆面不受結構限制，全部採用玻璃帷幕，配上搶眼的弧形觀景窗。柯比意在七樓的屋頂天臺蓋了公寓，兼作工作室；他定居於此，從1934到65年過世為止。工作室位於東側，柯比意若不旅行，每天早上就在這裡作畫，下午則到建築事務所辦公。

光明(Clarté)大樓建於日內瓦的東南邊，委託人是礦冶工業家瓦內(Edmond Wanner)。大樓有幾項設計都頗富實驗性：樓中許多公寓客廳都挑高兩倍；致力採用標準化及預先鑄造的金屬結構建材與門窗框；大量使用玻璃製品。

此外，柯比意還效法居諾克(R. H. Turnock)1890年在芝加哥建造布魯斯特(Brewster)九層大樓的方式，在樓梯間使用玻璃磚。

巴黎大學城瑞士館的主體結構建在混凝土樓板上，樓板由兩排墩柱架起，墩柱植基很深，因為建地曾是採石場，土質不良。結構的組件都在工廠預製。內部隔間牆都獨立於結構外，確保50幾間房間的隔音效果良好。入口及會客區安排在另一小型建築體中，靠在主建築一側。樓梯間採取波浪凹面造型，光線從玻璃磚牆引入。

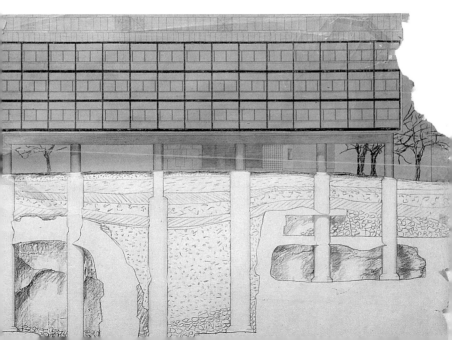

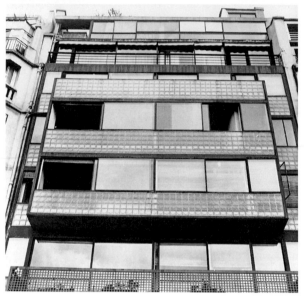

位於巴黎及布洛涅交界的莫立多大樓，遠眺整個巴黎。大樓正面是無支柱的玻璃帷幕，由漆黑金屬組成細框架，支撐窗玻璃與內華達(Nevada)玻璃磚建成的扶手牆。柯比意在屋頂天臺蓋了自用的公寓兼工作室，罩以筒形拱頂。

威森霍夫(Weissenhof)與《新建築的五要點》

1927年，致力於促進藝術、工業及手工業整合的德國工藝聯盟(Deutscher Werkbund)倡議在威森霍夫，即斯圖加特(Stuttgart)附近山丘上，建造包含獨棟房舍及公寓大樓的住宅群，委託當代幾位最創新建築師設計，聯盟副主席密斯范德羅則出任整套計畫的總監。除了密斯，還有14位藝術工作者參與計畫，包括貝倫斯、奧德(J. J. P. Oud)、陶特兄弟(Bruno & Max Taut)、希伯斯默(Ludwig Hilberseimer)、格羅佩斯、布卓(Victor Bourgeois)、雷丁(Adolf Rading)及法蘭克(Josef Frank)。柯比意在威森霍夫根據西特翰住宅的準則，蓋了兩座獨棟房舍。威森霍夫是世上絕無僅有的建築實驗，種種思想與計畫切磋較勁，在藝術及建築圈激起廣大論辯。

巴黎大學城瑞士館的墩柱釋出地面空間，也使這個離地四公尺「建造的盒子」，與大自然截然相對。

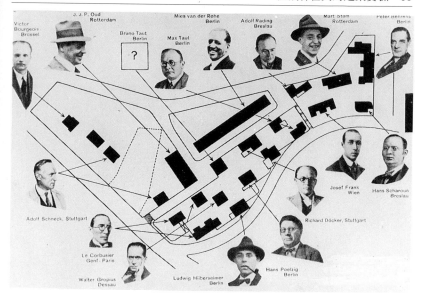

　　威森霍夫計畫展開時，柯比意趁機出版了《新建築的五要點》，使論辯更加激烈。柯比意在書中提出多年來研究自己建案計畫所獲心得，刻意以圖解方式列述鋼筋混凝土對現代建築的貢獻：1. 墩柱基礎(以墩柱支撐，減少建築與地面直接接觸)、2. 自由平面規畫(利用樑柱支撐，去除牆面)、3. 水平橫貫窗(ribbon window)、4. 無隔閡正面(外牆採用玻璃帷幕)、5. 天臺花園；每一點都既獨立又互有聯繫。《新建築的五要點》行文方式既單純又教條化，也許令人意外，似乎違反柯比意處理新計畫時一貫開明務實的作風；而且，相較於柯比意作品的包羅萬象，《五要點》顯得簡略草率。然而，這五點清楚表達的原則，正是柯比意在他大多數建築計畫中謹守的準則，以使形式結構與鋼筋混凝土技術相互配合。

　　早在柯比意發表《新建築的五要點》(*5 points*

柯比意在威森霍夫建了兩棟相鄰房屋，清楚有力地表現《新建築的五要點》。他盡可能採取標準化及工業化的建造，有意展示經濟型大量製造的諸多可能性，也希望用行動證明，採用標準化組件的建築能創造新美感，而且標準組件可多元組合，提供創造者很大自由。

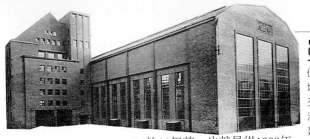

雖然建築界態度遲疑，鋼筋混凝土仍在營造業贏得一席之地，於19、20世紀之交，在一小群歐洲與美洲研發者推動下，促成建築革命。左圖由上至下是：1909年貝倫斯建於柏林的德國通用電氣公司工廠，同年萊特建於芝加哥的羅比屋(Robie House)，以及1889年詹寧建於芝加哥的賴特大樓。營造邏輯與藝術表現，也就是營造與建築，將達成和解；這兩者透過樑柱結構與樓板墩柱結構，終於能作出適當回應，各

d'une architecture nouvelle)約30年前，也就是從1889年起，《五要點》中的幾項主張就在建築上初試啼聲。

1889年，詹寧(William le Baron Jenny，1832-1907)在芝加哥蓋了賴特(Leiter)大樓，採用「骨架大廈」設計，也就是不使用承重牆，所有外牆面幾乎都由窗戶組成。貝倫斯(1868-1940)替德國通用電氣公司(A.E.G.)在柏林設計的渦輪機工廠，不但活化了內部空間，還大

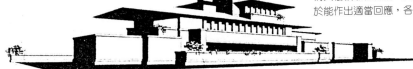

量採用玻璃帷幕。萊特(1867-1959)透過不同建築體互相貫穿、多變的天花板挑高、水平線條的表現力，以及水平橫貫窗，創造出流

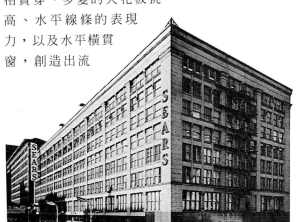

自扮演不同角色。在這場風潮中，柯比意藉著《新建築的五要點》替未來鋪路，澄清立場。他的功勞不僅在於提出五項要點，還包括用詞明確，並將它們緊密結合，靈活運用。

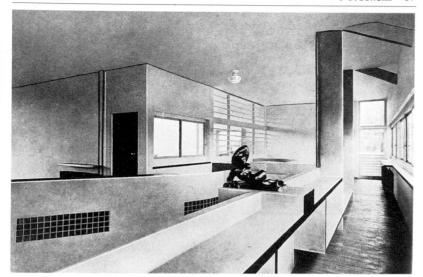

動空間。格羅佩斯(1883-1969)於1911及26年，分別設計萊納河畔亞爾菲德市(Alfeld an der Leine)的法格斯(Fagus)鞋楦製造廠，以及德紹市(Dessau)的包浩斯(Bauhaus)，都絲毫未用承重牆，外牆全採玻璃帷幕，在轉角處全無壁柱，完全獨立於內部結構。

另一方面，范德斯柏(Theo Van Doesburg)於1917年在荷蘭創立的風格派(De Stijl)，研究房屋設計的一體成形以及水平與垂直平面的相互貫穿，也發展出自己的想法；1924年，希維德(Gerrit Rietveld)在荷蘭烏特列支(Utrecht)設計的施若德宅邸(Schröder)，精采地實現了這些構想。密斯范德羅則探索鋼筋混凝土所有結構的可能性，以活化內部空間，使建築體互相貫通，促進室內與室外溝通，提高採光穿透性，特別是他1919-21年的透明摩天大樓計畫及1923年的鄉間房屋。他在威森霍夫蓋了一棟公共大樓，大廈的鋼鐵結構使自由平面眞正實現。

樑與柱、或樑與樓板組成的獨立結構，解除牆壁支撐的必要性，允許自由安排室內隔間，這就是「自由平面」：空間可互相貫穿，每層高度可做不同安排。結構獨立，平面自由，外牆立面就可任意安排，結果是，結構及隔音都獨立不受干擾。「天臺花園」提供一個自由平面，得享空氣、光線與太陽。上圖是位於葛許的史坦-德蒙濟別墅大廳的自由平面。

住宅設備

柯比意認爲，居住空間的安排應該考慮到所有層次：所在地與城市、住宅及屋內的「設備」。他選擇的家具越來越簡單；他要家具回歸最主要的基本功能。桌子、椅子、扶手椅、長椅及床應該符合生物功能，且能根據人體做調整。至於物品、書籍、餐具、衣物的擺置，差異不大的簡單元素就能符合需要。此外，他不說「家具」，而是「住宅設備」。

在他設計的純粹主義風格的別墅中，他努力讓屋主採用不知名的平凡家具。因此，他大量採用以彎木製造的索內椅(Thonet)。他開始自己設計住宅設備，力求嚴謹，兼顧設備的功能，可與建築及工業製造條件配合。他創造的「格子」(casiers)置物架可並排或疊放，融於建築中。

1926到30年，幾位建築師及設計者採用鋼管作爲某些家具的金屬結構。1926年，葛瑞(Eileen Gray)創造「可調整的桌子」，柏耶(Marcel Breuer)也推出他的扶手椅。1927年，密斯范德羅與斯達姆(Mart Starm)在威森霍夫展出金屬結構的家具。

柯比意、皮耶加上貝希昂(Charlotte Perriand；她於1927年10月加入柯比意的塞福街事務所)，

在柯比意影響下，貝希昂逐漸與傳統裝飾藝術保持距離。她在1927到37年與柯比意及皮耶共事，之後於1950年代再度合作。

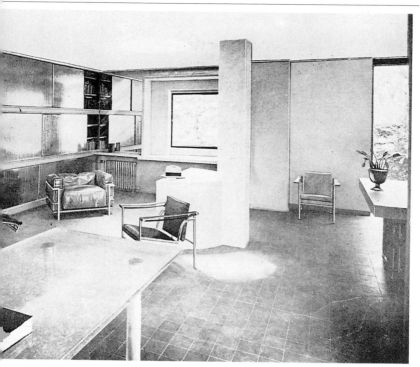

於1928年完成全套的家具設計，用來布置邱奇 (Church)別墅，之後又用在拉侯許別墅。這套家具和「格子」都於1929年巴黎秋季沙龍展出。這些家具令人驚豔，歸因於它們結構設計簡單到極點，與其他建築元素配合完美；它們原本只是爲索內宅邸而設計的產品，卻逐漸成爲家具中的經典。

現代裝飾藝術

1925年，柯比意出版《現代裝飾藝術》，陳述他對所謂「裝飾」的想法。書中圖文搭配刻意教人眼睛一亮，甚至瞠目結舌。討論博物館的章節一開始就是一只馬桶；他還把飛機機身、電動渦輪機、瓦贊汽車插圖，

柯比意讓家具回歸基本功能，作為「住屋設備」，在美學及精神上符合純粹主義，展現在他有時自己布置家具的別墅裡(上圖，邱奇別墅的圖書室)。扶手椅、桌子、置物格等等，極簡的線條與建築結構及單純的材質關係密切。

配上路易十五的五斗櫃。

　　讀者應該明白柯比意的用意，就算不明白，也不得不傾聽他如雷貫耳的訊息：對柯比意來說，人類周遭用品都是用來服務人的，所以物品必須實用簡樸。他抨擊人們對於過去歷史的偶像崇拜，不認為在博物館找得到模範。在他看來，民俗藝術只有在能彰顯創造及使用的邏輯時，才有價值。柯比意為了挑起輿論，刻意宣揚「西波蘭白漆法則」(loi du Ripolin)，意即「每個公民都應該拋棄帷幔、錦緞、壁紙，全換上一層西波蘭白漆。把家清乾淨……然後也把自己清乾淨。」

　　全書寓意，就在這一句驚人之語：「現代裝飾藝術就是沒有裝飾。」對柯比意而言，物品只要能配合技術及經濟限制，就是完美。雖然他反對建築功能主義(Fontionnalisme)，認為建築「超越實用物品」，但是柯比意似乎以功能主義看待工業產品。

Maison Pirsoul.

《今日裝飾藝術》中，柯比意將實用物品與博物館的傳統展覽品做一對比。

現代建築國際會議

從1928年起長達30多年間，柯比意將建立一個傑出的圈子，滿足討論與交換想法的需要。在孟鐸(Hélène de Mandrot)慷慨協助下，他同意和幾位朋友號召若干建築師、藝術家、藝評家及政治人物，舉辦超越國界的建築與都市計畫研討會。

　　這項創舉的成果就是國際現代建築會議，簡稱C.I.A.M.。每次會議都有特定主題：現代建築的基

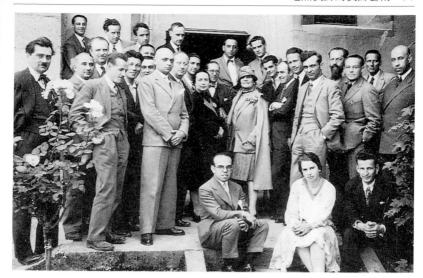

礎、新美學研究、低租金住宅、住宅區規畫、都市計畫、住屋與休閒、建築與美學、新市鎮與社服中心、市中心、人性化住宅。1933年召開的會議成果豐碩，《雅典憲章》(*La Charte d'Athènes*)由此產生，柯比意提出有關居住、身心發展、工作、交通、保存歷史遺產的原則，於1943年出版。

19 28年第一屆國際現代建築會議與會者：中間站立者是孟鐸，柯比意在她右手邊。

柯 比意熱愛汽車，因為車子是進步、速度及現代感的表徵。1925年，他買了一輛擁有14馬力的瓦贊汽車，還常常在他設計的建物前為愛車拍照。1928年，他著手一項計畫，設計「最大」汽車 (左圖)。1936年，他重拾計畫(左圖)，他構想的汽車能在簡單的條件下提供最佳居所。

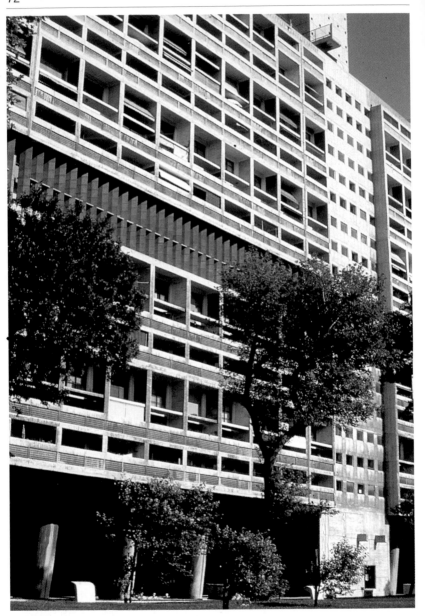

第二次世界大戰後幾年，
柯比意的藝術終於完全發展。
他對於國民住宅的主要看法
落實在馬賽集合住宅上。
宏廂教堂透過混凝土的運用，
表達出一種無與倫比的靈性昇華。
柯比意藉由繪畫、雕塑、編織及雕刻作品，
成功「融貫了數種主要藝術領域」。

第四章

登峰造極

馬賽集合住宅顯示柯比意比同時代的藝術家都先進。這是他長期思考都市計畫與建築的決定性階段，他花了七年時間排除萬難，盡全力完成這項計畫。

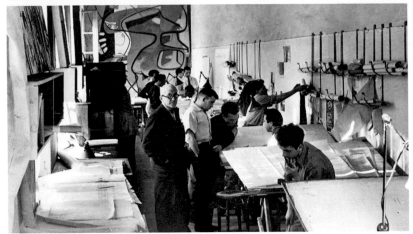

戰火蔓延，加上後來法國被德軍占領，導致營建活動幾乎全部停擺。柯比意設計了幾間難民營及可拆卸學校，有些是和普維(Jean Prouvé)合作的。

　　到了1940年6月，他決定關閉事務所，偕同妻子與堂弟皮耶在庇里牛斯山區的小鎮歐榮(Ozon)避難數月，大部分時間都投入寫作和素描。幾年後他展出「歐榮」系列作品，取名源自這座小鎮，作品中某些繪畫及雕塑原初構想也來自柯比意當時的素描。

維琪政府的失敗

1941年，柯比意受內政部長貝胡東(Marcel Peyrouton)之託，進行一項由警政單位負責的對抗失業任務。不久之後，他獲提名加入由國家政策顧問拉杜拿利(Roger Latournerie)擔任主席的委員會，負責提出振興營建工業方案。

　　柯比意的職業生涯自始至終常常竭力獲取不同政治勢力的支持，以完成都市計畫及建築規畫。但是，他與政治圈往來常常都是徒勞無功。他的想法創新，

1924年9月，柯比意在巴黎塞福街35號耶穌會舊址上開設建築事務所。房間寬敞縱長，僅一側有十扇窗戶，另一側則排列製圖桌。事務所人員起先由柯比意的堂弟皮耶管理，之後由瓦康斯基(André Wogenscky)接手，直到1956年。眾多學生與年輕畢業生不斷來敲事務所大門，這些臨時雇員渴求吸收大師的實務教導，通常不領薪水。他們把柯比意的想法傳播到全世界。

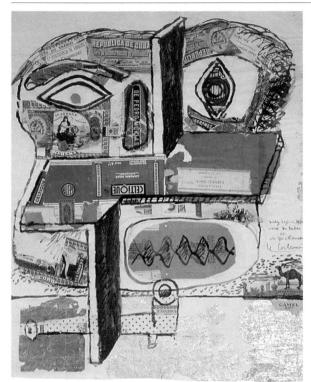

1928年，柯比意著手研究造型藝術，與他在1920年代的作品相較，越來越不執著於嚴謹與澄澈。他集合骨頭、植物根和粗繩等「能產生詩意迴響的物品」。他使用人形，以一種新張力使線條、平面及顏色相互對比或重疊。巨碩的女體越來越頻繁出現。1939到40年時，他在「烏布」與「歐榮」系列中大量使用他所謂的「聲響形式」；為了創造這種形式，他有時會再從某些純粹主義主題發展，並運用於雕塑。潛意識的研究與超寫實面向呼之欲出。二次大戰期間，食品限額與香菸配給問題嚴重，柯比意在法國維琪完成拼貼畫〈菸草危機與駱駝生活〉(左圖)，使用各種雪茄與香菸盒包裝紙(包括駱駝牌香菸著名的駱駝)，繪製出令人擔憂的面容，下巴頂著這只常出現在他純粹主義畫作中的白色煙斗。

他的計畫企圖強烈，他的言論常像在說教，讓鮮少關注現代建築問題的官方感到害怕。而且，他欠缺交際手腕。

右派指控他是共產黨徒，左派的人則把他打成法西斯主義者。不過，他和各色政治人物都有一手，這點足資證明他的政治遊說不具任何政治立場。柯比意想打造及規畫都市，所以向那些可能提供金援的人提出計畫。

他在1935年寫《光輝城市》(*La Ville radieuse*)時，把書獻給「有關當局」，之後還直接把書送給史達林、墨索里尼、貝當及尼赫魯。

特別多產的十年

大戰後幾年間，柯比意在停擺近十年後漸漸重拾事務所業務，在建築及都市計畫、造型藝術以及寫作這三方面都密集創作。

　　1940年12月31日通過一項法律，持有建築師頭銜者須向公會註冊。於是，柯比意請求公會准許他註冊，依據的並非文憑，而是他傑出的作品(奧古斯特・裴瑞也提出同樣請求)，後在1944年4月20日成為公會一員。

　　柯比意事務在幾年間所完成的計畫數目驚人，這也證明柯比意並非只計畫而不建造。

馬賽集合住宅

1945年，為了解決法國嚴重的住屋危機，政府決定由國家出資，發起「無個別指定用途住宅」計畫，簡稱I.S.A.I。當時法國的重建與都市計畫首席部長是多堤(Raoul Dautry)；多堤出身綜合工科學校，柯比意

南北向的馬賽集合住宅，共有330間包括23種不同形式的住所。除了位於南面牆的住屋，其他公寓同時面東也面西。雙排墩柱基底上有17座柱廊，柱廊上是設備管線室，再上方就是鋼筋混凝土的結構。墩柱內含水管及廢棄物排除通道。

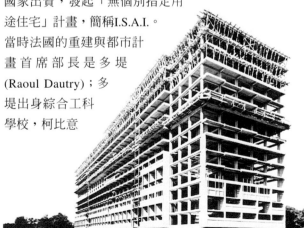

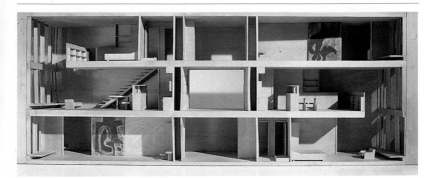

幾年前就認識他，那時他主管鐵路。他關心現代建築，委託柯比意在馬賽建造一棟I.S.A.I.。

柯比意25年來研究居住問題，終於有機會落實理念。在他看來，這項行動其實是四種實驗：實驗住宅的觀念、實際營造技術、社會福利研究，以及都市計畫革新。

他反對市郊的花園式住宅區，打算建造「直立的花園城」；這其實是他早在1922年研究多別墅聯合大廈的心得，他要證明現代的營造技術能夠在同一個建築物中，同時滿足個人及整體的需要。

1907年探訪托斯卡尼艾瑪修道院的記憶一直縈繞不去：他要建造「大小適中的集合住宅」，也就是每個房間的尺寸與設備都特別依人體尺寸做過研究。

這座建築以鋼筋混凝土為骨架，每間公寓的地板、天花板及隔牆卻都獨立於這幅骨架，自由規畫，隔音也因此無懈可擊。

住所入口有時設在上層，有時設在下層，上下層以內部樓梯連接。房間寬3.66公尺，高2.26公尺，客廳部分雙倍挑高為4.84公尺。馬賽集合住宅的尺寸都以模矩為基準算出（結構以4,19平方公尺為基本單位）。

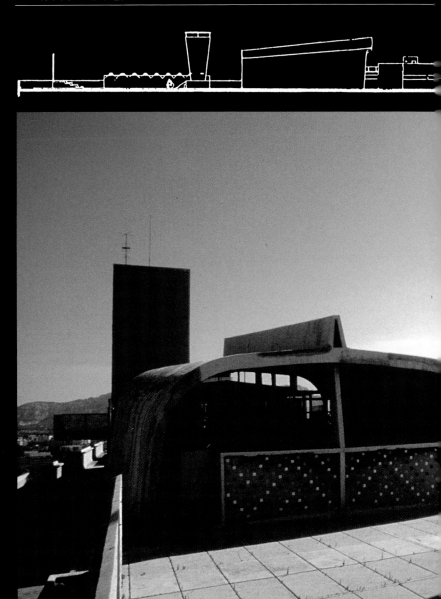

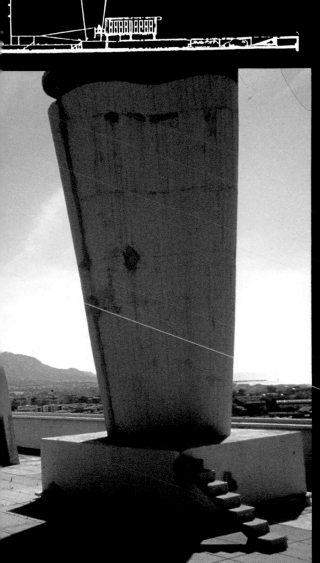

墩柱把最低樓板架高八公尺，釋出集合住宅的地面空間。最高層的屋頂天臺提供了另一種自由。對柯比意來說，天臺是構成集合住宅社會面向的重要元素。八樓與九樓內部街道設有住宅內商店，天臺則設有幼稚園、體育館、田徑跑道、一座階梯形小劇場，以及給孩童遊玩的「人工山丘」。但是，這不只符合公共需求，柯比意還在天臺光線中、天空與都市之間，重獲地中海氣候。他為天臺「構圖」，大玩虛與實的遊戲，調和曲線與直線，律動出壯觀的混凝土之畫。體育館外的擋篷、通風扇的排氣管、電梯間、日光浴場的牆、樓梯，以及靠著圍牆的長凳，構成巨大「聲響雕塑」，所有形式互相呼應，與四周風景相映成趣。

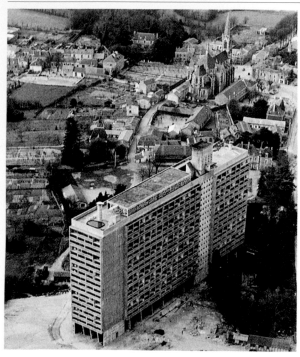

賽集合住宅，特別是從技術角度來看，既實現了一種「模範」，也完成一場實驗。單單是給水管線的安排、廢棄物的清除以及空調處理，嚴格要求程度就已超越時代，各住房的舒適度更是非比尋常。樓層面積比當時一般標準多出45%，隔音效果也在國民住宅中達到空前水準。這項建設雖遭遇許多困難與詆毀，仍使行政單位與建築界受誨良多。另外三座集合住宅也繼之建起，位於南特荷賽(Nantes-Rezé：左圖，1953-55)、位於距梅茲(Metz)不遠的布西耶(Briey：1955-58)、以及位於離聖德田(Saint-Etienne)不遠的費米尼(Firminy，1965-67)。柯比意也為柏林規畫了一座集合住宅，但未親自監督執行(1956-58)。

　　內部有六條「街」，連接所有住戶，其中一條沿街不但有商家，還有一間旅館。建築北面牆不採光，其他三面的每個住戶都設有陽臺。儘管這棟建築的公寓都很深，但採光非常良好，而且經過仔細規畫控制。水管的鋪設也細心規畫好，每間公寓都有空調。柯比意與貝希昂合作室內設計，設備配置及組織安排都非常出色。公寓內部有許多嵌入的置物格，廚房還有一小扇窗，可直接從內部街道運進貨物。

　　許多建築元件的事前製作在當時掌握得不好，加上技術室礙難行，常發生事故，造成進度嚴重落後。而政府也無力解決I.S.A.I.及柯比意創新計畫所引發的部分問題。許多柯比意的死對頭想盡辦法讓計畫流

產。好幾次停建又開工，工地延續了五年，期間，在法國第四共和不穩定的政治環境下，都市重建與規畫部已換了六任部長。1947年10月開工，馬賽人俗稱的「阿達大樓」(Immeuble du Fada)，終於在1952年10月14日落成。

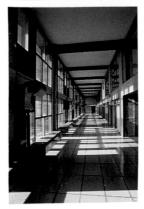

從社會福利的角度來看，光輝城市並未完全符合創造者的期望。竣工之後，政府立刻開始售屋，於是到了1954年，這座集合住宅變成一般的社區住宅。公共服務都停擺或運作不良，內街商家幾乎無法開放給住宅以外的顧客，所以難以維持生計，天臺上的健身房也變為私人擁有。但從住宅形式、營造技術及都市計畫這三個角度來看，光輝城市在當時大大超越時代，成就斐然。

混凝土的抒情昇華之作：宏廂教堂

二次世界大戰後幾年間，在古莒耶(R. P. Couturier)和黑卡梅(Régamey)神父驅策下，宗教藝術委員會秉持藝術與建築創造的精神，致力推廣一套宗教建築計畫。亞希(Assy)高原上的教堂於1937年動工，1957年完工，

瓦康斯基負責馬賽集合住宅監工，很早開始思索室內布局。1950到60年代，「居家藝術」才剛開始興起。他明白這項藝術的重要性，感歎一般人漫無章法的布置。曾與柯比意合作到1937年的貝希昂加入集合住宅工作小組，在室內裝璜設計上扮演重要角色。交屋時，廚房設備超乎當時水準，備有：廚餘搗碎機、通風扇、冰箱、電爐等。

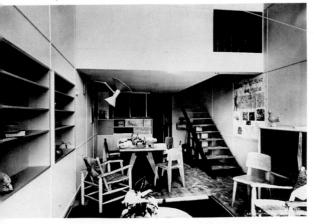

根據諾瓦希納(Mauri Novarina)的設計圖建造，巴贊(Jean Bazaine)、夏卡爾(Marc Chagall)、雷傑、律撒(André Lurçat)及胡歐(Georges Rouault)等人參與裝飾工作。這段期間，諾瓦希納還於1949年在歐丹谷(Audincourt)建造一座教堂，由巴贊、雷傑及勒摩(Le Moal)負責裝飾。1950年，馬諦斯則構思並裝飾了旺斯(Vence)一地的侯賽(Rosaire)小教堂。

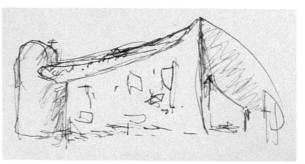

　　1924年建造的新哥德式宏廂教堂，位於俯控貝爾福(Belfort)山口的丘陵上，四周是孚日山(Vosges)蒼勁蓊鬱的森林，卻在1944年在轟炸中被摧毀。柏桑松(Besançon)教區總主教希望委託柯比意重建教堂，於是派遣議事司鐸勒德(Ledeur)及馬岱(François Mathey)與柯比意商談。他們透過數年前結識柯比意的古莒耶神父居間協調，終於說服建築師出面負責這項

柯比意為宏廂聖母禮拜堂繪製第一批草圖時，就敲定了建築設計。從柯比意「札記」裡許多小型草圖所顯示的創作過程看來，似乎宏廂教堂理所當然就該如此設計。但其實這是座複雜的建築，概念源自多方面，例如他在1911年去義大利提佛利造訪的阿德西亞那(Adriana)別墅；豎立在宏廂教堂上的聚光塔，就是受到這座別墅的啓發。

計畫。

柯比意首次造訪建地時，就在「筆記本」畫下一幅草圖，成為之後設計的根本。這座小教堂結構複雜，由多重結構體相互嵌入組成，卻看似一體成形，充滿活力，從空曠的四周能欣賞教堂的每一面。教堂長椅與十字架則交由高級木器細木工匠薩維納(Joseph Savina)雕刻；他是不列塔尼人，柯比意將在日後的雕刻作品上與他合作無間。離教堂不遠處，柯比意建造守衛及朝聖者的住屋。

更甚於柯比意的其他建築，參觀者可一邊散步一邊探索宏廂教堂的裡裡外外。「真正好建築，是內外都可『漫步遊走』，是活生生的建築。」

宏廂教堂設計雖以十字形為骨架，卻是不對稱的。混凝土樑柱結構支撐以拆模法及生混凝土建成的屋頂，形狀像掏空的法螺或厚機翼，柯比意說這是從螃蟹殼得到的靈感。屋頂大幅超出曲線型外牆，外牆部分傾斜，以磚石砌造，還利用先前被毀教堂的石材。三座附屬禮拜堂「頂罩」混凝土，形狀像客輪的通風管。教堂位在丘陵頂，草地圍繞，這樣的地理環境加上外側講壇，讓拜謁及彌撒得以露天舉行。

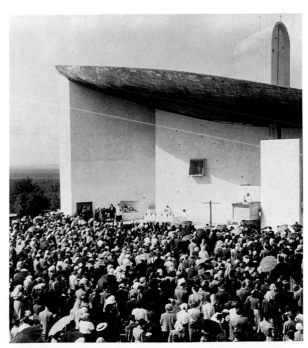

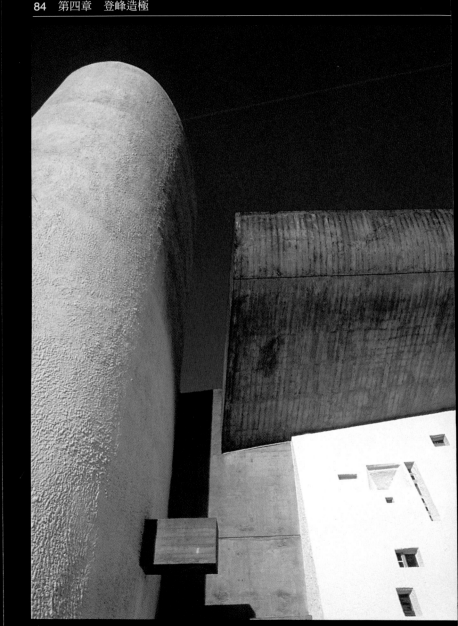

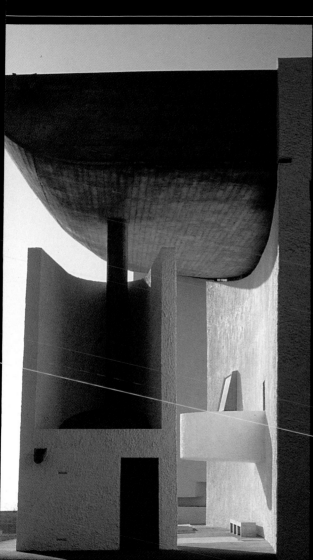

除了生混凝土的殼形屋頂，宏廟聖母禮拜堂的牆面都覆蓋一層白色粗灰泥。牆面的數種裝飾與雕刻藝術有異曲同工之妙：柯比意手繪彩玻璃的小窗戶、收納雨水的承霤管與水盆、露天講壇。大門鋪鋼板，板上鑲有柯比意製作、在馬丹(Jean Martin)的盧恩(Luynes)工作室完成的琺瑯。建物曲線引人目光，富親和力，也具鼓舞人心的抒情張力。在這座簡單的禮拜堂，柯比意透過他賦予建築的靈性面向，造就了20世紀偉大的宗教建築。「建築是創作過程中的突發事件：它到來之時，務求作品堅實舒適的心靈在一種更高尚的情操推動下，獲得提升，不再自限於服務需求：獲提升的心靈有意展現抒情的力量，鼓舞我們，帶來歡樂。」

杜瓦工廠、居宇樹
(Currutchet)與賈武宅邸

柯比意在建造馬賽集合住宅時，也繼續進行其他計畫，如位於聖迪耶(Saint-Dié)的杜瓦工廠(1946-1950)、布宜諾斯艾利斯的居宇樹醫生宅邸(1949)、以

及塞納河畔的納伊(Neuilly-sur-Seine)的賈武宅邸(1951-1955)。這些計畫的實現，不論就計畫本身或背景來說，都標示出柯比意建築作品的不同階段。柯比意特別研究了杜瓦工廠的功能性，這是他第一件裝設大型

柯比意特別安排了宏廂教堂內部的光線，他認為光線是「建築的基本財富」。光線從彩繪玻璃小窗、附屬禮堂的「頂罩」以及牆頂與屋頂之間的「透光縫隙」穿入教堂。

建在塞納河畔的納伊的賈武宅邸是為了兩個家庭所建。兩家的設計很相似：客廳等主要空間在一樓，房間在樓上。所有元素都根據模矩來計算。結構主體是三道承重牆，設在平行的兩道橫樑間。外部則混合木頭、磚及生混凝土。

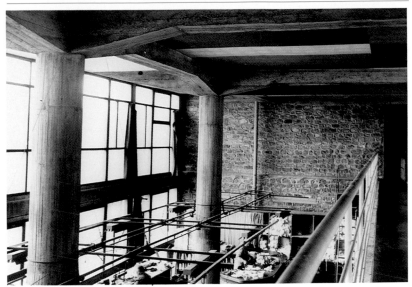

遮陽篷的建築；不採光的兩側外牆以當地產的淡紅色砂岩建成，與正面外牆的混凝土結構形成對比。居宇榭宅邸所展現的純粹主義元素配合了當地的氣候限制。賈武宅邸的牆面則結合了磚塊與混凝土，表達出從設計杜瓦工廠時就展開的「粗獷主義」(Brutalism)轉型。賈武宅邸採加泰隆尼亞式拱頂，以平磚建成，屋頂看起來特別偏低，令人感到結構體之間的親密關係。

尼赫魯的邀約：昌第加之作

柯比意一生最後十年的主要作品都在印度。1947年，印度與巴基斯坦劃定疆界，旁遮普省誕生，準備打造首府昌第加。印度總理尼赫魯已委託美國建築師梅爾(Albert Mayer)繪了第一幅藍圖，作為都市計畫方針；但梅爾的合夥人、負責公共建築計畫的波蘭建築師諾維基(Matthew Nowicki)因飛機失事喪生，委託契約並

在二次大戰期間，工業家杜瓦的針織品工廠有部分遭到炸毀，於1946年委託柯比意重建。主建築包括四層樓，架在雙排墩柱上，頂端是設有辦公室的天臺。格局類似巴黎大學城的瑞士館，柯比意則將接待處及樓梯建在另一結構體。正面牆上有法國第一個大型遮陽篷，建造時間只比馬賽集合住宅稍早一點。

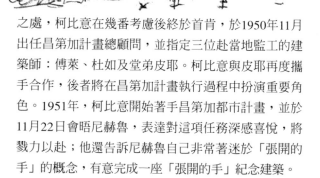

印度總理尼赫魯希望自己的國家成為大國。他邀請柯比意操刀，顯示出他希望在旁遮普省建立現代化新首府的企圖心。不負尼赫魯的期許，柯比意使昌第加成為進步之城。然而當地的實際需要，與柯比意的現代大都市計畫原則格格不入。柯比意構想的是高密度市中心，結果卻面臨一座低密度城市；高汽車流量的大型賈線公路，建在這座以腳踏車為最普遍交通工具、缺乏經濟活動的行政中心城市，顯得有點離譜。左圖〈張開的手〉紀念碑計畫，直到1986年柯比意百年誕辰前夕才完工。

未簽成。1950年，尼赫魯派遣行政長官達帕(P.N.Thapar)與總工程師瓦馬(P.L.Varma)訪問歐洲。他們結識兩位英國建築師傅萊(Maxwell Fry)及杜如(Jane Drew)，都是現代建築國際會議的成員；他們建議印度官方與柯比意聯繫。儘管計畫有特別困難之處，柯比意在幾番考慮後終於首肯，於1950年11月出任昌第加計畫總顧問，並指定三位赴當地監工的建築師：傅萊、杜如及堂弟皮耶。柯比意與皮耶再度攜手合作，後者將在昌第加計畫執行過程中扮演重要角色。1951年，柯比意開始著手昌第加都市計畫，並於11月22日會晤尼赫魯，表達對這項任務深感喜悅，將戮力以赴；他還告訴尼赫魯自己非常著迷於「張開的手」的概念，有意完成一座「張開的手」紀念建築。

Le Corbusier Les "Taureaux"

1950年代，柯比意著手一系列顏色鮮明、形狀扭曲突兀、融合多方面靈感的作品。創作手法比較複雜，在《直角之詩》(*Le Poème de l'angle droit*)中，柯比意透露創作關鍵：「想像中見到的元素都結合起來。祕訣則是在庇里牛斯山小徑上撿到的枯樹根與卵石。耕牛整天經過我窗前。卵石與樹根組成的牛一再入畫，就變成公牛。」柯比意也創作上釉鋼板畫(下圖)來表現相同的主題。

「歐榮」、「烏布」與「公牛」

柯比意密集的建築活動並未減緩他在造型藝術上的發展：不同的表現形式其實關係密切，彼此互補。「在實踐造型藝術這種『純粹創作』中，我找到了都市計畫與建築設計的智性泉源。」從1930年代起，柯比意一直努力創作「綜合藝術」。1949年，他出任造型綜合藝術協會的第一副會長，協會主席則是野獸派畫家馬諦斯；第二副會長是創辦《今日建築》(*L'architecture d'aujourd'hui*)雜誌的布洛克(André Bloc)，畢卡索也是會員之一。柯比意曾數度提出興建綜合藝術會館的計畫，但未獲成果。柯比意去世後，韋柏(Heidi Weber)才依照他的設計圖在蘇黎世建造人類會館。

柯比意年輕時想成為畫家。他看到自己的繪畫不像建築那樣受到好評，心裡一直很不是

滋味。然而，他辦過好幾次重要特展：1948年在美國波士頓當代藝術館；1953年在巴黎的國家現代美術館

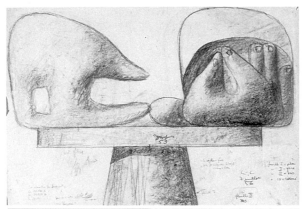

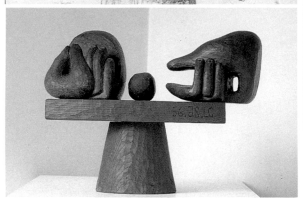

及荷內(Denise René)藝廊；1954在瑞士伯恩美術館。

先前從事純粹主義與詩作創造的柯比意，從1940年開始更深入研究繪畫。他的系列作品「歐榮」、「烏布」及「公牛」都表達出複雜的形式，顏色變得更濃烈，構圖交錯重疊，物品與人體都被扭曲。夢想與想像轉變成現實，明顯流露出受到超現實主義的影響。他的繪畫與素描通常是為雕塑做準備。

柯比意與薩維納之間獨一無二的交流(下圖)。柯比意在友人家偶遇這位不列塔尼高級細木雕刻師。1936年，他為薩維納畫的幾幅家具草圖，使後者走出不列塔尼傳統。戰後，薩維納寄給柯比意一些根據草圖而作的小雕塑，一段長期合作就此展開。

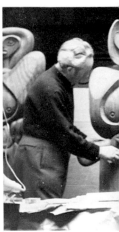

1956到57年間，柯比意完成一系列彩色素描以及一幅繪畫，呈現一女子面孔與上半身，雙手置於前景。他以同樣主題完成數件雕塑：〈手〉(左圖)，以及一系列女人(右頁是其中一尊)。

聲響雕塑

1938年，柯比意擬定一項紀念建築計畫，獻給已故的瓦揚-古莒葉 (Paul Vaillant-Couturier)；瓦揚-古莒葉是共產黨議員，1929到37年擔任《人道報》(*L'Humanité*)的主編。紀念建築原訂蓋在巴黎附近的猶太城 (Villejuif)，卻未付諸實行。從此以後，柯比意不再積極從事雕塑。然而到了1946年，柯比意相交十年的老友——出身不列塔尼的高級細木雕刻師

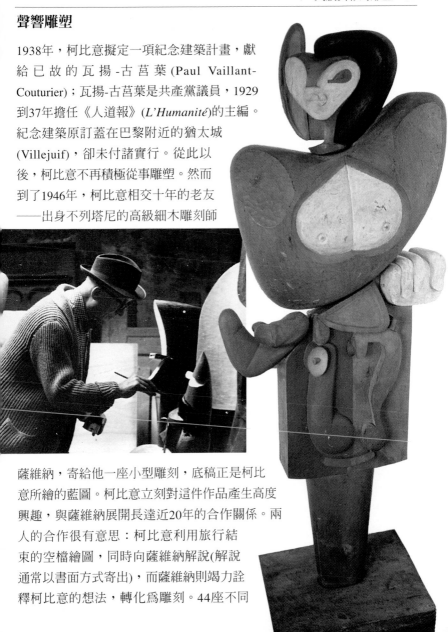

薩維納，寄給他一座小型雕刻，底稿正是柯比意所繪的藍圖。柯比意立刻對這件作品產生高度興趣，與薩維納展開長達近20年的合作關係。兩人的合作很有意思：柯比意利用旅行結束的空檔繪圖，同時向薩維納解說(解說通常以書面方式寄出)，而薩維納則竭力詮釋柯比意的想法，轉化為雕刻。44座不同

木材的雕像於焉誕生，由柯比意與薩維納共同署名；除了1950年的〈圖騰〉及1953年的〈女人〉外，通常都是小型雕像。其中部分保留了木質原色，也有些由柯比意上色彩繪。對他來說，雕塑是主要的藝術表達方式：表面、體積及虛實之間的遊戲構成一整套力量與張力，就像一棟建築或是一群建築物「幅射」在周遭空間裡。柯比意說這是「聲響雕塑」，也就是既能發聲又會聆聽的雕塑。擺脫了建築活動的限制，例如地點、規畫、委託人以及財務問題，柯比意在雕塑中找到一種深入空間加以塑造的全新方法。

「遊牧壁畫」

1936年，柯比意接受掛毯藝術資助者莒多立(Marie Cuttoli)委託，完成首件掛毯。直到1948年，他才重拾這類創作，繪製了30件底圖，付諸實行的總計28件，其中有些作品的尺寸非常可觀，用來裝飾昌第加的國會與司法院，以及作為東京一家劇院的戲幕。歐布松(Aubusson)國家藝術學院的波度安(Pierre Baudouin)教授，是柯比意投身這項藝術的關鍵者。波度安本身是畫家，認識柯比意之後，把掛毯編織技術傳授給他，協助他從縮圖過渡到全尺寸草圖，然後把全尺寸草圖交給織毯工人完成作品。柯比意很快就深感掛毯是種有力且獨特的表達方式，符合他對建築空間與牆面的感受。他稱掛毯是「遊牧壁畫」，因為這等於一面羊毛織牆，不論擁有者搬到哪裡，都可以隨意取下捲好，再到別處重新掛上。而且，掛毯質感厚實，正投他所好。在昌第加，他光為司法院就完成了八面64平方公尺和一幅144平方公尺的掛毯，與混凝土的粗獷主義相映成趣，也改善了法庭的音響效果。

模矩

柯比意年輕時嘗試洞悉幾何圖形平衡以及體積與空間和諧的奧祕。爲了理解古代建築物的構成，也爲了安排純粹主義別墅牆面，他很快就對規線產生興趣。1943年，他作了更深入研究，開始發展一套和諧尺度度量表，以便建立一系列透過「黃金比例」或「黃金數」相互串連的體積。然而，一向致力把作品植入人類社會的柯比意，並未像18世紀義大利數學家斐波那契(Fibonacci)建立斐波那契數列那樣，以純數學基礎

柯比意在掛毯中找到建築秩序的表現形式：掛毯超越裝飾，能隨搬遷而跟著移動。他採用了所有珍愛的主題：女人、手與繩子。顏色都很鮮明，以紅色為主色，例如1965年織的〈紅色背景前的女人〉(下圖)。左頁是作於1950年的大型雕塑〈圖騰〉。

抽象地製作度量表。他重新採用在1930年左右吉卡(Matila Ghyka)已研究過的原理，以人體構成的基本尺寸定義度量表。「它的優點就是，它認為人體本身可負載數字……這就形成了比例！這比例賦予秩序，調合我們與周遭環境的關係。」

1947年，柯比意在講演中把這套體系稱作「模矩」。為了闡述他的研究、研究方法以及成果，於1950年出版《模矩：可普遍應用於建築及機械，以人體為比例的和諧尺度論文集》。1955年，《模矩2》(Modulor 2)出版，總檢討這套體系。

作為模矩度量表基準的直立人形將譽享全球。體系建立妥當後，柯比意將以模矩為基礎，調整他計畫裡所有構成元素的尺寸。馬賽集合住宅的「適當尺寸」就是來自這個比例原則。

《雅典憲章》

柯比意入籍法國後，在巴黎警局所發的身分證職業欄上註明自己是「文人」。他想假裝不是建築師？還是想表

模矩是柯比意創造的兩系列和諧數列：一是根據直立人體，身高首先定在1.75公尺，後改為1.829公尺；另一是根據高舉雙手的直立人體。數種尺度都依據人類常有的姿勢：站、托手肘、坐。

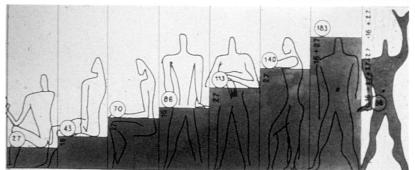

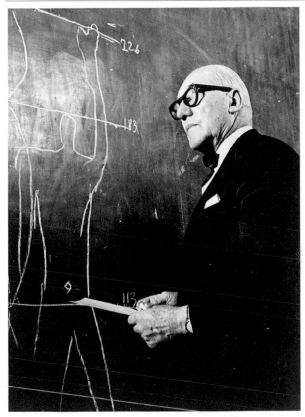

縱然許多學生——如歐加(Roger Aujame)與幾位同學——前來懇請柯比意在美術學院開工作室,卻無功而返,因為他毫無教書意願。自學成功的他知道如何追求知識,非常不信任學校,以及所有不可動搖、不根植於實際經驗的知識傳遞。但是,柯比意喜好辯論、解說與說服。他畢生不斷發表演講,甚至巡迴演講,例如1929年南美洲巡迴。他同時感召理性與感性,原因似乎不僅是他出眾的辯才,還包括他用語明確,屢屢提出有力概念並激發想像。他溝通的天分擴大了他的聽眾,他發展特有的演講技巧,隨演講進度在身後掛起大開紙,邊說邊在上頭用黑筆或彩筆繪圖。

達內心深處的渴望?事實證明,他將撰寫40多本書,以及許多雜文、序言與論文。

　　柯比意的書大多是宣言,或是為了提出研究或計畫。1943年,他出版《與建築系學生的對談》(*Entretien avec les étudiants d'architecture*);1945年出版《人類的三種集居形式》(*Les Trois Etablissements humains*);1946年是《都市計畫思辯》(*Manière de penser l'urbanisme*);1954年則是《小屋》(*Une petite maison*)。

　　1943年出版的《雅典憲章》中，柯比意重拾1933年第四屆國際現代建築會議的結論。書中的倡議在當時鮮少獲得贊同，但是自此以後，其中許多觀點已變成眾所公認的顯明原則，雖然這些原則在實際都市計畫中常受到漠視。

《阿爾及爾詩歌》與《直角之詩》

柯比意喜好透過明晰的言論、有力的隱喻，以及圖文並茂的圖像與文字說服他人。在出版《邁向建築》與《今日裝飾藝術》(L'Art décoratif d'aujourd'hui)兩項重要宣言後，其他像《與建築系學生的對談》或《小屋》等短篇作品表現出他的溝通能力。他感覺敏銳，自由發揮，善用隱喻，所以很自然地走向寫詩的表達方式。

　　柯比意的《阿爾及爾詩歌》(Poésie sur Alger)，光

19 55年出版的《直角之詩》，包含19幅石版畫和一篇石板刻的文章，重新處理一再出現的主題：宇宙力量、太陽運行、男與女、妻子伊芳及創作。其中一幅畫以睿智與罕見的優異造型，闡述

《新建築的五要點》所畫的石板，令人眼睛一亮：墩柱、屋頂天臺、自由平面、自由立面，只缺橫貫窗。畫中鳥戴起建築師的厚重眼鏡，看似烏鴉(corbeau)，實指柯比意(Corbu，Corbusier的暱稱)。

是書名就揭示了他的詩情。在本書中，柯比意不但討論阿爾及爾都市發展的困難，爲他陸續遭拒的七項計畫辯護，還以激昂躍動的筆觸表達自己對這座城市的熱情：「這裡的海水、亞特拉斯(Atlas)山脈及卡比利(Kabylie)山峰，鋪展出藍色的富麗堂皇」。

　　他在1955年出版的《直角之詩》，也清楚揭示詩的形式。書中插圖與文字對談，時而激昂狂放，時而抒情溫柔。當時柯比意已68歲，卻不放棄他終身的奮鬥：「出發，前進，回頭，再出發，戰鬥，永遠抗爭的士兵。」突然間，這位年老的鬥士似乎感到疑惑：「是不是我們終將與自己的生命妥協，返歸平靜？」

從聯合國到聯合國教科文組織，從阿爾及爾到聖迪耶：無盡的失敗與辛酸

柯比意的確完成了許多建築，卻也經歷過許多失敗。在他最大規模計畫中，爲國際組織設計的三項：1927年的國際聯盟總部、1947年的紐約聯合國總部，以及1951年的巴黎聯合國教科文組織大樓，全遭退件、曲解或忽略。

　　除了位於貝薩克的傅裕杰住宅區及印度昌第加計畫，他的都市計畫都未被採用。這些挫折常令柯比意沮喪苦惱，卻從未喪志，依然創作不輟。

《阿爾及爾詩歌》是件奇特作品。柯比意用短短50頁篇幅寫出此城與周遭環境的光輝，總結13年來關於都市計畫的反省，高聲道出他面對政治當局無能掌控都市未來所感受的苦悶。建築師的

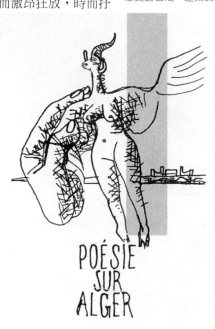

POÉSIE SUR ALGER

一部分人格──強悍、敏感、天真或苦澀──就呈現在這些書頁中。

柯比意人生最後十年裡，
文字與繪畫的創作都趨少。
雖然他大部分編織及雕刻作品都在此時完成，
他的時間與精力卻主要投注在建築上。
期間，他完成昌第加的宏偉建設與拉都瑞特
修道院(La Tourette)，登上畢生創作最高峰。
法國政府終於決定交付他一項大規模的
公共建設計畫。然而，他才剛開始繪製草圖，
便於1965年溘然與世長辭。

第五章
功德圓滿

尼赫魯個人的投入、建築的規模與政治司法行政上的重要功能，讓昌第加在國際上享有格外重要的地位。

1957年，柯比意痛失愛妻伊芳，是他這段時期遭逢的重大事件。「這位心高志潔、德醇貞善的女性，是36年來守護吾家的天使。」柯比意對她愛戀至深。可想而知，伊芳長久以來以樂觀開朗的個性協助丈夫度過了許多難關與挫折。柯比意在《直角之詩》中寫道：「我透過她的性格反察己身，找到自我。她高山景行，卻不自知。佳人何所出？佳人何所來？高風亮節，赤子冰心，伴我此世。她微言彰大義，微行顯大德。」他雖未言明，心裡想的就是愛妻伊芳。

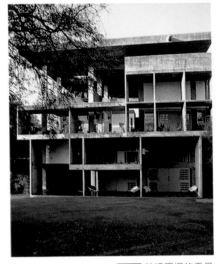

1959年，柯比意的母親過世，享年逾百。他對母親深感崇敬，曾在她91歲時寫道，她住在柯索「小屋」，不論「日、月、山、湖或整個家庭」，都聽她使喚，「被孩子們充滿愛意的孺慕之情包圍」。

亞美達巴得

著手研究旁遮普首府的都市計畫時，柯比意也接下數項委託，爲印度西部歷史悠久的重要城市亞美達巴得(Ahmedabad)規畫。

他在幾年內，完成秀丹(Shodhan)與沙拉拜別墅、一間博物館，以及紡織協會大樓。他在這些作品中突出結構體之間的對比，並且普遍使用混凝土敷牆，表現出粗獷主義的建築風格。這些建築物完成於昌第加造城計畫之前，不論在建築方法或對抗氣候限制上，都成爲柯比意的實驗場。

美達巴得的秀丹別墅(1952-1954)，柯比意從印度古代建築汲取靈感，同時修正他自1920年代起發展出來的建築語彙，以適應濕熱氣候的嚴格限制。遮陽石板覆蓋整棟建築頂，既廣又深的遮陽篷不但能蔽蔭而且有利空氣流通。柯比意還在這座與熱帶植物成對比的生混凝土建築上，巧妙運用天臺與斜坡。

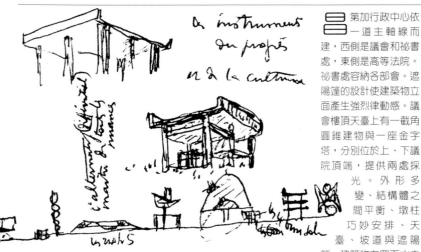

粗獷水泥的宏偉交響曲：昌第加計畫

為昌第加打造的設計圖裡，行政中心在城北集結了所有公共大樓。研究案中的五棟主要建築中，完工的有三棟：議會、高等法院與祕書處；另外兩棟省總督府與知識博物館則停留在計畫階段。結果，整體規畫變得四肢不全，有失平衡。

第加行政中心依一道主軸線而建，西側是議會和祕書處，東側是高等法院。祕書處容納各部會。遮陽篷的設計使建築物立面產生強烈律動感。議會樓頂天臺上有一截角圓錐建物與一座金字塔，分別位於上、下議院頂端，提供兩處採光。外形多變、結構體之間平衡、墩柱巧妙安排、天臺、坡道與遮陽篷、建築物在四面水中的倒影，以及多彩繪，造就了整體的宏偉和活力，還展現出罕見的張力。

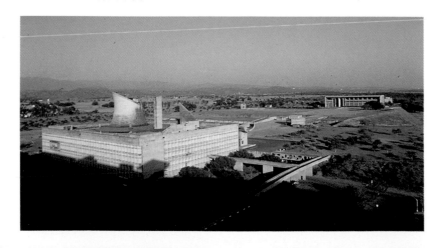

在日內瓦國際聯盟總部與莫斯科蘇維埃宮競圖失利後，柯比意終於獲得大規模建設的計畫案。此時，他的建築藝術已爐火純青，在昌第加規畫圖中，以一條主軸為中心，卻同時巧妙運用斷層、非序列與不對稱的設計；建築從不設置在同一直線上，創造出不同的向度感與表現力。

整體設計很可能是從典型的大規模都市計畫取得靈感，但是柯比意摒棄一切對稱，使作品產生都市計畫前所未有的活潑律動感。

此外，在空地規畫方面，柯比意不僅按模矩測量，還建了溝渠、小丘、小山、水景與雕塑。這樣的建

第加計畫依照區域安排：商業區位於中心，工業區在火車站旁，行政中心在北邊。稱作「7V」的交通路線，從主要的公路幹線到人行道共分七個等級。孩童從住所到學校不需穿越馬路。

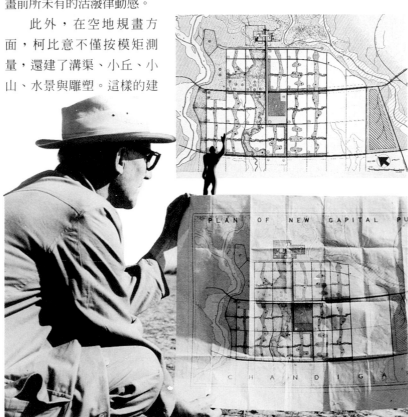

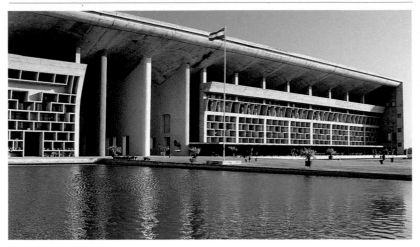

築「遊戲」形塑了空間，還把建物本身連結在充滿張力與力量的網絡裡。

於是，在空地規畫上，柯比意又再次宣示：「室外終究是室內」，意即建築物間的空地也是建築的一部分，不應只加上一些可有可無的裝飾，而應該配合周圍或穿插其間的建築物，組成圓融且結構嚴密的整體。他安排空間與結構，巧妙周旋在虛與實之間，以達到「鳴放」與迴響的效果，這與「聲響雕塑」的關係顯而易見。

昌第加議會、高等法院與祕書處都是未加工水泥建築物，在形式上卻完全不同。這些建築物包含數項構成要素，每項都稱得上是水泥雕塑：曲線擋雨篷、部分水泥帷幕的洞眼、陽臺、承霤口、斜坡道，以及天臺上的建築。柯比意利用印度的驕陽及平原盡頭喜馬拉雅山的映射，操控每座建築內的光線，手法高超，前所未見。

柯比意酷愛人類手的形象，常用來當繪畫、掛毯

最高法院的基本架構是宏偉的支柱以及支撐遮陽石板的彎拱。主要入口位於西側，入口兩邊牆面都覆以遮陽篷，倒映在水中，影像成雙，使原本以模矩比例量出的長方形變成了正方形。一條曲折成數段的長坡道帶領人們更上層樓。開放式的走廊有利空氣流通。彩繪的牆面為雄偉的支柱及遮陽篷增添張力與活力。

或雕塑的主題。他想在喜馬拉雅山前的露天半圓形劇場「觀議堂」上方，雕塑一具迎風旋轉的巨型「張開的手」，為行政中心建築整體畫龍點睛。這個構想在他去世後才實現。此外，柯比意也在昌第加蓋了幾座次要建築：一間博物館、快艇俱樂部及藝術建築學院。

兼具粗獷與精巧的拉都瑞特修道院

1952年，道明會的里昂外省教務會接受古莒耶神父推薦，提議柯比意在距里昂30多公里的艾弗蘇拉培勒(Eveux-sur-l'Arbresle)建造一所修道院；之前柯比意獲選擔任宏廊教堂的建築師，古莒耶神父正是促成人之一。修道院於1953年展開設計，1956年開工，1959年完工；整體規畫具有中世紀建築的嚴謹風格。

　　這座建築一方面形式簡單，展現極端的水泥粗獷主義，另一方面卻與此截然相對，不但空間安排精巧，而且門窗多變化，直射或反射採光優良。所在地空曠寥然，修道院展現出高度精神性。本身為新教

從西篤修道院得來的靈感，主體呈方形的拉都瑞特修道院蓋在山坡上，以墩柱為基礎。蓋在一連串石階頂的禮拜堂，天然採光來自天花板上三座「砲口」，樓頂有座截角圓錐建物。

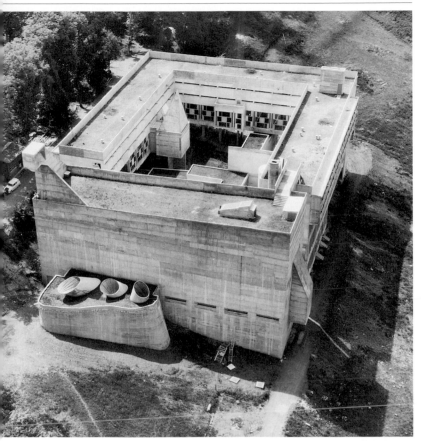

徒、對上帝抱持不可知論的柯比意，之前在宏廂為天主教會建了一座曲線圍繞的雪白禮拜堂，讓人渴望入內禱告。在拉都瑞特，他為道明會教士設計了一個適合做學問、冥想以及提昇思想的嚴修之地。

最後一批建築計畫與作品

在建造昌第加及都瑞特修道院的同時，柯比意也完成數項位於歐洲、美洲與亞洲的計畫。1958年布魯塞爾

中庭三側由修道院主體環繞，另一側則為教堂。其中兩層為修士居所：一層用來接待、研修與會客，另一層則為群體生活的區域：食堂及教務會堂。與艾瑪修道院相同，修士居所外側建有突出的陽臺。

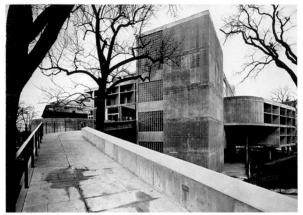

左圖是柯比意在美國所建唯一的作品：卡本特視覺藝術中心，中央由立方體組成，作為兩間弧形大廳的支點。S形的坡道貫穿建築，彷彿邀請學生來趟「建築散步」。

的萬國博覽會中，他和澤納奇斯(Yannis Xenakis)合作設計飛利浦展覽館。1959年，他還與日本建築師前川國男(Kunio Maekawa)及坂倉準三(Junzo Sakakura)合作建造了東京西洋美術館；後兩人回日本執業前，曾在塞福街建築事務所工作。同年，柯比意與柯斯塔(Lucio Costa)共同完成巴黎大學城的巴西館。

柯比意研究過好幾座綜合藝術展覽館的計畫。1964年建的人類館採用金屬架構，樓頂覆有壯觀的貝殼狀鋼鐵，多虧韋柏的積極參與，才在1967年於蘇黎士竣工(下圖)。

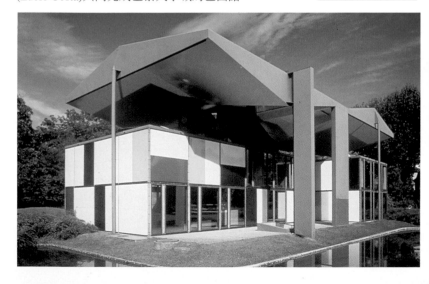

1962年，曾與柯比意共事的瑟特(Jose Luis Sert)，以哈佛設計研究所所長的名義，邀請他在美國麻省劍橋建造卡本特視覺藝術中心。計畫內容非常模糊，可能是因為這間藝術中心深具原創性，也可能歸因於瑟特信任柯比意，想讓他自由發揮。事實上，柯比意的任務是雙管齊下，規畫藝術中心的各種功能，同時設計出配合這些功能的空間。

美國建築師蘇利文(Louis Sullivan)有句名言：「形式跟隨功能」(form follows function)，一般認為這句話的意思是，有了功能，形式就會「自然而然產生」；如果這句名言的意義真是如此，那麼，卡本特中心這項案例就值得深思，因為建築的誕生，或多或少都取決於事先的設計規畫。事實上，卡本特中心缺乏事先規畫，似乎形成柯比意發揮建築創造動力的一大障礙。

柯比意在這項設計中，再次使用一些他慣用的元素：墩柱、斜坡道及遮陽篷。水泥仍不加工，但是在建築師強烈要求下，破例處理得非常光滑且「柔和」。

1939年起，柯比意就不斷思考無限發展博物館的概念，由一連串墩柱支撐的陳列館組成，環繞中央空間呈螺旋狀盤旋而上，像貝殼裡的軟體動物，隨著豐富的館藏而擴展。各展覽館間暢行無阻，照明來自上方。柯比意的東京西洋美術館(上圖)的各陳列館正是圍繞著中庭。但是，一棟似乎是美術館完工後才加上的建築物，緊接在陳列室外側，阻礙了擴展的可能。

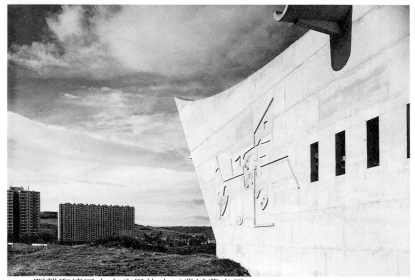

　　距離聖德田十來公里的小工業城費米尼(Firminy)的議員兼市長克勞迪-波帝(Eugène Claudius-Petit)，是柯比意歷久彌堅的朋友和支持者，於1955年邀請他主持一套建築計畫。

　　這套計畫本應是柯比意在法國的最大規模工程，包括體育場、文化館、教堂及一棟集合住宅，但是，其中只有文化館於建築師在世時興建完成。他設計的體育場與集合住宅直到他過世後，才由瓦康斯基與賈第昂(Fernand Gardien)接手完成。

　　1960年起，柯比意與烏貝西(José Oubrerie)合作設計教堂。他先前在1929年規畫的唐博雷(Tremblay)教堂以及1945-51年的聖波姆(Saint-Baume)地下大教堂卻無疾而終，後來建造了宏廂禮拜堂與拉都瑞特修道院，現在他再次處理宗教建築，擬訂全新靈感的計畫。這項計畫在1970年柯比意死後五年才開工，後因財務困窘而停擺。

克勞迪-波帝從1957到71年擔任費米尼的市長，於1955年委託柯比意重新研究「綠色費米尼」的擴展計畫，並完成幾項公共建設。文化館(上圖與右圖)所處地勢較高，一側外牆傾斜，突出於運動場之上。

　　克勞迪-波帝為教堂續建努力奮戰，直到1980年嚥下最後一口氣為止；儘管與最高當局進行了各種嘗試與不斷磋商，克勞迪-波帝仍舊無法湊齊足以完工的資金。

從馬丹岬小木屋到羅浮宮的方形中庭

1962年，柯比意已年過75，與傅昂(Jullian de la Fuente)合作的威尼斯一座醫院建案還在進行中，就接獲文化部長馬勒侯委託，著手巴黎西緣拉德芳斯區(La Défense)一項規模龐大的建設計畫，包括一座20世紀美術館和四間學校，分別教授造型藝術、建築、音樂舞蹈與電影電視。

　　法國政府終於認可柯比意的創作天才，委託他一項國家級的大型公共建設計畫。剛開始，柯比意不滿

如果費米尼教堂完工，就是柯比意繼宏廂及拉都瑞特之後完成的第三座宗教建築。在費米尼，方形的四層結構由一坡道彼此連接。教堂主體位於最高兩層，上有一截角圓錐體。空間表現豐富多元且極富流動感。下半部結構體的四面上有三個水泥支點，使教堂四周有透光縫隙，同時支撐角錐，帶出輕盈感。

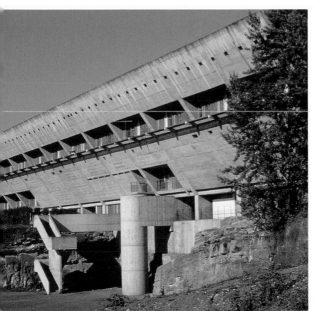

意建地選擇,竭力說服馬勒侯把建地移到巴黎大皇宮廣場,還希望拆除大皇宮。他只來得及畫幾幅草圖,計畫就在他人生大限前停擺了。

柯比意早在1951年,就在馬丹岬(Cap Martin)蓋了一座小木屋,面對海景與摩納哥。荷布達多(Rebutato)家族經營的海星餐廳(L'Etoile de mer)就在旁邊,他常去用餐。葛瑞(Eillen Grey)和巴多維奇(Jean Badovici)於1929年建的別墅就在不遠處,牆上壁畫是他稍晚完成的。建築師每年都來到小木屋沉思、繪圖和寫作,遠離事務所的煩擾和壓力。大海就在一旁,他常長泳。

1965年7月,柯比意動身前往馬丹岬歇息。雖然他的健康狀況令親朋好友擔心,他在8月24日給哥哥的信中寫道:「親愛的阿勒貝⋯⋯我身體從來沒這麼好過。」然而,1965年8月27日,當他在熱愛的地中海游泳時心臟病發,溘然隕命。

遺體在拉都瑞特修道院教堂祭壇前停靈了一夜,

柯比意有一次寄居葛瑞和巴多維奇位於馬丹岬的別墅時,認識了荷布達多家族。1951年,他決定在他們的餐廳附近蓋一間圓木海濱小屋,由他的木匠──出身科西嘉的巴貝西斯(Barbéris),以在科西嘉首府阿賈修(Ajaccio)預製的組件裝設而成。小屋是以模矩為準決定尺寸,長寬高各為3.66、3.66、2.26公尺。這是布置極小空間的典範,包含在建築師度假住宅的研究裡。

獨泳者

於9月1日送回巴黎。這是柯比意最後一次進入他位於塞福街35號的事務所。法國當局決定為他舉行隆重的國葬大典。夜幕低垂，羅浮宮燈火輝煌的方形中庭廣場上聚集了成千上萬人，聆聽馬勒侯喑啞的嗓音發表擲地有聲的演說。柯比意老早就明白(他去世前不久也寫道)：「一項理念至少要20年才能被人接受，要30年才能付諸實行，但是這個時候，理念已需要重新翻修了；」而且，「就在這個時刻，許多講演如雪片般落在墳墓和紀念碑上，但是已太遲了。」

馬丹岬的小村景致，足可作為一般所稱的「海濱墓地」。在那兒，極目所見盡是地中海和藍天組成的海天一色。柯比意設計了一座墓穴，收納他和1957年辭世的妻子伊芳的骨灰。一塊低底座、一個立方體和一個圓柱體代表空間、嚴謹與幾何。

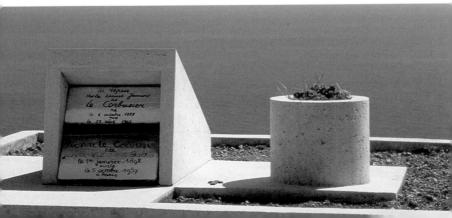

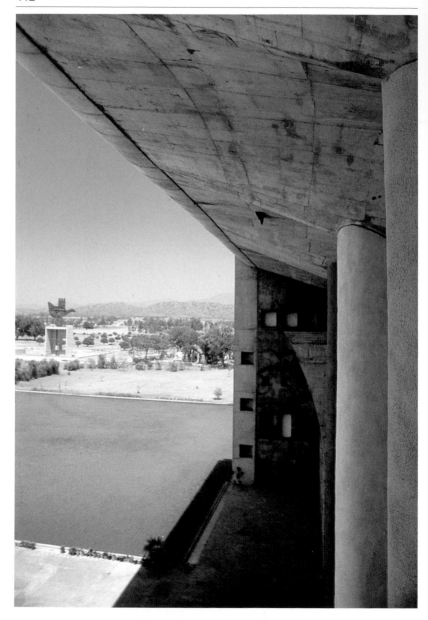

見證與文獻

毅力、努力及勇氣決定一切，
成就不是天註定的。
但是，勇氣源於內在，
只有它能賦予生存的價值。

柯比意，1965年

養成與反叛：
拒斥學校體系

1908年，年輕的夏爾-愛鐸
在巴黎的裴瑞兄弟事務所，
發現有關建築與建築師角色的
新概念，與他摯愛不渝的
雷普拉得尼耶老師在拉秀德豐
所教授的有極大出入。

1908年11月22日，學生寫了一封長信
給老師，陳述自己的想法，也坦述內
心的深刻矛盾。

我親愛的老師，
[…]也許您不願我當個雕刻匠，引我
走上另一條路是有道理的，因為「我
覺得自己」有本事辦得到。

　　沒必要還跟您說，我的生活不是
拿來嘻嘻哈哈，而是密集工作；不得
不如此，因為，從我過去從事的雕刻
到轉變成我心目中夠格的建築師，這
中間還有好大段路要走。[…]

　　我的未來還看似平淡，但是眼前
還有40年的時間來完成我的雄心壯
志。[…]

　　到目前為止，我只是靠自己來粗
略形成對建築藝術的概念，我的能力
薄弱有限。

　　維也納已經為我的純粹造型藝術
建築觀(也就是純粹只講究形式)，帶

夏爾-愛鐸在巴黎雅各街的工作室。

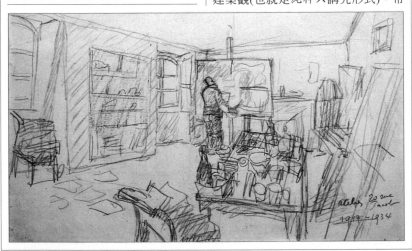

來致命一擊；來到巴黎，我感到無比空虛，對自己說：「可憐蟲！你什麼都還不知道！而且，唉！你也不知道你到底無知在哪裡。」這就是我極大的焦慮。向誰討教呢？問夏帕拉茲，他比我還不清楚，使我更糊塗。還是問葛哈樹，問佐丹、梭瓦吉及巴貴(Paquet)。我見到裴瑞，但是不敢問他這類問題。他們都告訴我：「您已相當了解建築了。」但我就是不甘，所以我去諮詢老一派。我選了最狂烈抗爭、連我們在20世紀都想效法的那一派，也就是羅馬風格派。我花了三個月時間，晚上待在圖書館研究羅馬風格派。我常參觀巴黎聖母院，還去上巴黎美術學院馬尼(Lucien Magne)開的哥德藝術課的最後部分⋯⋯然後我就明白了。

之後，裴瑞兄弟鞭策激勵我。他們充滿勇氣與幹勁，讓我吃了不少苦頭；他們拿自己的作品暗示我，有時甚至在討論中對我直說：「您什麼都不懂。」學習羅馬式建築時，我也猜想到建築處理的並非形式協調，而是別的⋯⋯別的什麼呢？我當時還不是很清楚。我學習機械學，之後是靜力學；喔！整個夏天我不知在上頭流了多少汗。我誤入歧途太多次，今天才看清，我的現代建築知識只有空洞的基礎，令人氣憤。我學習材料力學，成了快樂的拚命三郎，因為我終於知道，這才是正途。這門知識難學得很，卻又好美；這套數學真合邏輯，真是完美！[⋯]

我在裴瑞的工地見識到混凝土，以及這種材料所要求的革新形式。這八個月的巴黎經驗對我高喊：邏輯、真理、誠實，別再夢想重摘藝術的昨日黃花！睜大眼睛，向前行！巴黎字字見血地對我說：「燒掉你曾愛的，愛你曾燒掉的。」[⋯]

建築師應該有邏輯的頭腦，嚴斥對造型藝術的鍾愛，因為他應該對造型藝術提高警覺；他提倡科學，也富感性，集藝術家與學者於一身。你們從來沒人告訴我，但是現在我知道：那些前輩知道怎樣教導肯學的人。[⋯]

現在大家談論明日的藝術。這套藝術必將出現，因為人類已改變生活與思考的方式。這是一套新計畫，位在新的架構裡；我們可說這是將到來的藝術，因為新的架構就是鐵，因為鐵是新的工具。這項新藝術初露的曙光變得燦爛奪目，因為，會鏽解的鐵造就了鐵筋混凝土，這是前所未聞的創新，成果豐碩，將為人類建築史立下大膽奮進的里程碑。[⋯]

假如情況沒有轉變，我就再也不認同您的看法。我無法同意。您希望把20歲青年造就成充分發展、積極工作、執行計畫的人(他們面對未來的接班人，執行且承擔起許多責任)。因為那是您，您感受到自己有股豐沛的創造力，就以為年輕人也已獲得這種能力。他們身上的確有這股力量，但是還需要加以發展，就如您當初在巴黎、在旅程中以及初到拉秀德豐前幾年孤獨裡的發展卻不自知；我說「不自知」，是因為今日的您似乎否定自己

年輕時的經歷。[⋯]

在我看來，這點小小成就不夠成熟，毀滅就將到來。沙地不築樓。運動發生得太早。您的士兵都是魅影。抗爭發生時，您將孤軍奮鬥。因為您的士兵都是魅影，他們甚至不知道自己的存在、為何存在，以及如何存在。您的士兵從來沒思考過。明日的藝術必將是思考的藝術。

觀念至上，向前行！[⋯]

謹此

您摯愛的學生

自學有成、隨不同計畫不斷自我革新的柯比意，堅決反對所有學院。他的相關看法，發表在1937年從美國歸來時所寫的《當教堂是白色的》。

巴黎美術學院

學院(Ecole；編按：法國特有教育機制，體制中菁英趨之若鶩，勝過大學)是19世紀理論的產物。在自然科學領域，學院促成了極大進步，至於需要想像力的學門卻遭扭曲，因為學院訂下「正典」，也就是「眞確的」、公認的、蓋上印、靠文憑的規範。在全面變動的時代，今非昔比，學院卻以官方姿態，戴著「文憑」的大帽子，使阻力建制化。

所以，學院是反生命的，不懂材料的分量與耐抗性，自外於械器工具帶來的浩大進步，閉門造車，扼殺了建築，還醜化專門職業，不屑材料、時間與價錢。建築藝術應該正是生活的表現，卻自外於生活。19與20世紀醜得令人心痛，禍首就是學院。這種醜陋並非蓄意的，恰好相反，它是異質性、不一致性、理念脫離理實所造成的。繪圖扼殺了建築。學院教的正是繪圖。

這些做法令人遺憾，主事者刻意維持不一致性，以尊嚴自我包裝，但是這種尊嚴其實是假冒過去時代的創作精神──這位主事者，就是巴黎美術學院；這裡有最令人困惑的矛盾，因為這座學院雖以最保守的理論為教鞭，所有成員卻都充滿善意、勤奮無懈、眞心相信。

我很欣賞美術學院訓練學生培養出令人眩目的手上工夫……我希望他們多用頭腦來控制雙手。我知道他們繪製的平面、正面與剖面都優美精緻，但是我希望才智主宰優美，最重要的是，不要違背智性。

令我遺憾的是，美術學院的設計工作都無視專門職業的眞實情況，他們請現代技師幫忙，只是想完成劣質的奇蹟：如果使用他們繪圖中描寫的材料，而且沒有專門職業協助，他們想建的東西根本建不出來，或者只有傾倒的份。這種揮金如土到駭人的地步，現代技術的地位被貶到只能扮演這種角色：支撐無骨無肉、徒具皮相的想法。美術學院的皮相建築就是這樣來的。

在我看來，這種教學浮華奢侈、以文憑為至上榮耀(文憑頒發的幕後作手其實是法蘭西學院)，根本沒資格在現代複雜的大環境中占一席之地。建

夏爾－愛鐸攝於雅各街的自宅。

築師憑什麼專搞虛榮？建築的正務從來就不是虛榮，而應該健全發展、公正準確、有尊嚴。此外，當代製造業已龐大到前所未聞的地步，目前新時代建築正往這方面擴展。建築在何處？到處都是！遮蔽處：住所與運輸(道路、鐵路、水運與空運)。設備：城市、農莊、實用性村鎮與港口，以及住所設備，也就是家用工具。形式：雙手與雙眼所觸及的一切，在這個充滿新材料與新運作機構的世界

——在百年間大躍進的這個新世界，在我們生活周遭展現出生動活潑的造型藝術事物。

這麼多理當與建築有關的活動，在目前扮演首重角色，難道我們要全頒給它們文憑，或要求它們全都拿到文憑？難道這是個文憑世界？我會這麼問，證明了文憑的可笑。我們不再需要文憑。世界是開放的，而非封閉的。

為了拿到父親或家人要求的文憑(這些可憐的家長以為只要有了文憑，小孩出了校門後就在生活上強人一等)，年輕人花上四到六年苦讀(很多青年學生都向我告白過這段艱辛的過程)；他們正值青春年華，充滿可塑性，活力有衝勁，能以開放態度面對生命的多種可能，卻把這段時間全耗在追求文憑上。文憑就像瓶塞堵住一切。攻到文憑，就意謂：「結束了，你不用再受苦，不用再學習，從此自由了！」學習變成受苦的同義詞！年輕一代遭扼殺。學習，應該是天天快樂，是生命中的陽光。我認為，如果我們反文憑主義之道而行，在生命中持續培養豐富的學習能力，那麼，人類就會在學習中發現真正的辛福——不花一毛錢、無窮無盡、一輩子的幸福，而且能令其他人煥然一新[⋯]

我自知能力卑微，只想了解，為什麼法國政府自認有權授予文憑。我一直以為，政府的任務是治理當下，引導人民在不斷變化的生活中前進，而非設下重重關卡。

兩項創作泉源：
過去與自然

柯比意研究過去作品，
也觀照自然，這是他
省思與靈感的兩個主要泉源。
但是，他欣賞昔日物件或
民俗藝術，並不是因為
它們具有歷史意義。
他想了解它們的存在理由、
邏輯與製造方法。至於自然，
他想在當中看到有機的創作，
尋找形式、結構與材料，
形成他造型創作的
部分靈感來源。

威尼斯，柯比意的水彩畫。取自拉侯許收藏
的畫冊。

在《與建築系學生的對談》中，柯比意致力闡述如何活用過去，以過去為師。

為了說明我為何支持創作的權利，我引過去為見證；這個過去，從前是我唯一的良師，現在仍無時無刻教誨我。事實上，所有沉著理性的人投入他未知的建築創作，只能以幾世紀以來的教訓為基礎，才能有所發揮；經過時間考驗的歷史見證，是人類的永恆珍寶。這些見證可被稱作民俗藝術，意即民俗傳統創作精神的最高點，不只呈現在人類住屋，也表現在宗教建築上。

　　創作精神開花結果，各種傳統相互串連，其中每個環節都由一件作品構成，每件在當時都是項創新(甚至常掀起革命)，為傳承盡一份力。由各個里程碑構成的歷史，只保留了這些真正具創作力的見證，那些模仿、抄襲以及妥協的作品，都遭遺棄，甚至被毀。尊重過去，是一種孝道表現，就像兒子對父親的愛與尊敬。我將讓你們看到，我從年輕時就非常投入民俗藝術的研究。之後，我才能全

力加入保護古蹟的行列，例如這裡頗富盛名的阿爾及爾市卡斯巴(Casbah)古城，因為過多不良少年聚集於此，曾被列入摧毀目標；馬賽的舊港，猴急的國立土木學院原以為能把它轉變為法國南部公路交會點；還有巴塞隆納舊城，使我有機會提出一套辦法，彰顯城市的歷史遺產。儘管如此，誹謗我的人竟然還指控我系統化地摧毀過去！

你們可別把這種尊敬與愛慕，與小孩那種萬事靠爹的乖戾與懶散混為一談，後者完全不肯盡一己之力，只想出賣祖產。然而，在最令人悲歎的思想方式帶領下，整個國家又穿起民俗藝術的舊行頭。一大群膽小又能力貧乏的人士，準備將全國城鄉塗上錯誤的建築風。這種犯罪行為若被索倫(Solon；編按：古希臘七智者之一，雅典律法之父)得知，早就會遭懲處。我23歲時，經過五個月行程，來到雅典帕德嫩神殿前。神殿的三角楣還矗立著，但側邊已塌在地上，石柱及柱頂盤已被土耳其人埋設的火藥炸倒(編按：發生於奧圖曼帝國治下希臘獨立運動時期)。幾個星期來，我虔敬、不安又驚奇的雙手，撫觸這些立起或置於一定高度的石塊，它們奏出最宏偉的樂章：決定性的號角聲、諸神的真理！

但是過去也留給我們醜陋的事物；柯比意在《今日裝飾藝術》裡，陳述他對偶像崇拜的戒心(編按：偶像崇拜原文為iconolâtrie，意為基督徒對聖像的崇拜；柯比意刻意採用此字，以文中強調的獸性，對比神聖與教條)。

過去並非毫無瑕疵的單一體……有美也有醜。低劣品味並非新近發明。但相較於現在，過去有個優勢，那就是：它漸陷入遺忘(編按：語帶雙關，也指忘我的境界)。當代事務已使我們忙得不可開交，所以，對過去感興趣，不會動用到我們的精力，而只是休閒逸事；我們觀照過去，情操高尚，不帶私心。我們不但在乎過去的美醜，還關心它在人種學上的意義、不同的社會風氣、歷史意涵與收藏價值：不論過去美醜，這些主題提升我們對過去的興趣。我們仰慕過去文化中的事物，態度往往客觀；這是一場扣人心弦的相遇，一方是我們內在的獸性，另一方則是文化進展的產物中殘留的獸性：我們都不過是節慶園遊會上的半人半獸。文化是通向內在生命的進程。黃金寶石等裝飾，正是那些野蠻人的節慶打扮(編按：endimanché，原指基督徒週日特別打扮去作禮拜，柯比意巧妙以此字對比神聖與野性)的行頭，歡慶野性依然駐留在我們身上。

不論在實務或更高層次上，都沒有任何理由可以原諒或解釋偶像崇拜。偶像崇拜的發生與擴散就像癌症，那麼，就讓我們打破偶像吧。

1936年9月23日，柯比意致函南非特蘭斯瓦省(Transvaal)的一群建築師，

鼓吹拋棄學院主義，觀察自然，在當中尋找新靈感。

我想我們還未充分體認到整個世界正從根全面重塑，新文明已然誕生，過去的事物完全無法表達新文明，現在所有一切都應換新，也就是說，一切都應表現出新的意識狀態。研究過去也許能成果豐碩，條件是，我們必須擺脫學院所傳授的教育，穿越時空，把好奇心伸向曾經純粹表達出人類感性的文明，不論這些文明是否曾叱吒一時。建築應該抽離「製圖桌」，進駐心與腦——特別是心靈，這才是愛的證明。愛正確公義的事物，愛感性、富創造力與多元化的事物。理性只負責引導我們而已。

如何豐富自己的創造力？方法不是訂閱建築期刊，而是出去探索大自然深不可測的寶藏；那裡教授的，才是真的建築課：第一課就是優雅！對，大自然組合它在和諧中孕育的萬物，是那麼地靈巧、精確又真實，展現在所有事物中。內外皆完美安詳：植物、動物、樹木、地景、海洋、平原或山嶺。連天然災害與地質鉅變等等，都達到完美的和諧。睜開眼睛！走出專家論戰的狹小格局，熱情研究萬物之理，讓建築自然而然由此孕生。

打破學派(不論是老柯派或維紐拉[Giacomo Barozzi da Vignola]派，我拜託你們！)，排除公式，排除祕訣，排除神奇招式。我們才剛開始發崛現代建築。就讓各處都出現嶄新的設計。百年後，我們再來談「風格」。今天用不著搞風格，我們只要風範，也就是所有創作——貨真價實的創作——中的道德操守。

我希望所有建築師，不單單是學生，拿起鉛筆畫植物和葉子，表現出樹木的精神、貝殼線條的和諧、雲朵的形成，還有打上沙灘變化豐富的海浪；拿起鉛筆，發掘內在力量持續的各種展現。希望雙手(頭腦作後盾)熱情投入這場內心探索。

美國之行歸來後，柯比意透過《當教堂是白色的》，宣示他對「樹木——人類之友」的愛。

樹木這人類的朋友，是一切有機創造的象徵。樹木是完整建構的投影。令人心醉的演出，實際上秩序井然，看起來卻是最富奇想的阿拉伯式花雕。數學度量出的遊戲，是春季樹枝的延展，有如新張開的手。多麼規律的葉脈。庇蔭，在我們之上，於天地之間。是寬敞的屏風，近在咫尺。是我們心與眼之間的和諧尺度。是我們硬體建設可能採用的幾何基準。是城市規畫師手中的寶貴工具。最能綜合表現各種自然力，把自然帶進城市，伴我們工作娛樂。樹木，是人類千年良伴！

陽光、空間、樹木，就是我心目中都市計畫的三樣基本材料，能帶來「根本的快樂」。我這樣說，是希望讓人重新歸屬於他的城市，同時置身於他的自然環境和基本情感之中。缺少

樹木，人就只單單處在他自己的人工創造裡。

有時，在某些莊嚴的場合，人類有權利藉著自己的機何學，在這種嚴謹、純粹與力量中，肯定自我。但是，人類在無數狀況下，只見混亂、醜惡與粗野，若是缺少樹木，不論在城市的一部分還是全體，他必會為自己的貧乏與孑然一身感到悲哀，迷失在失序的不安全感以及為所欲為的致命混亂之中。

就在曼哈頓的正中央，他們竟然關建了「中央公園」。

我們喜歡批評美國人只追求金錢，但是，我由衷佩服紐約當局的魄力，在曼哈頓正中央保留了這座450萬平方公尺的巨石樹木公園。

植物根、化石、骨頭、卵石或燧石，都能成為「激起詩意迴響的物品」，以及造就藝術的靈感泉源。柯比意在《與建築系學生的對談》中，坦述相關看法。

大自然能帶來額外貢獻，與人類感性絕妙相契。關於這一點，所謂激起詩意迴響的物品可作為見證；這類物品藉由它們的形式、尺寸、材質以及可保存性，能進駐居家空間。例如大海淘洗的卵石或湖水河水磨圓的裂磚；骨骸、化石、樹根或海藻，有時幾乎已硬化成石；完整的貝殼如瓷器般平滑，或雕上希臘或印度式花紋；碎裂的貝殼展露驚奇的螺旋結構；種子、燧石、水晶、石子、木頭，這些數不盡的見證，使用大自然的語言，任你們雙手撫弄，任你們眼睛審視，與你們為伴，使想像奔馳……正是透過它們，我們與大自然的友好關係才得以維持。

有一段時間，我讓它們入畫，或躍上壁畫。它們構成一幕幕浮生百態：陽與陰、植物與礦物、苞芽與果實[…]，各種細微差異[…]，各種形式[…]。而我們男男女女在生活當中，透過我們敏銳細緻的感官產生反應，在我們心靈中創造出心靈之物，主動行事，有時也被動或心不在焉；主動行事，於是我們參與。參與，衡量，欣賞。

「直接面對」大自然，聽它訴說力量、純粹、統一與歧異，在這過程中，我們得到快樂。

我要你們用你們的鉛筆畫出這些造型藝術事件，這些有機生命的見證，這些展現自然宇宙法則與規律的微言大義：石礫、水晶、植物或它們的雛型，把你們在它們身上學到的，延伸進雲與雨，延伸進地質現象，延展到飛機俯瞰的這些關鍵性景觀[…]，從飛機上往下望，我們的庇護所——大自然，只是五花八門的元素交征不息的戰場。這套學習辦法或許可取代呆板的古代雕像石膏複本研究課，這種課程曾降低古希臘與羅馬人在我們心目中的地位，一如基督教義回答教本(catéchisme)曾試去《聖經》在我們眼中的光采。我們躲避僵化的色澤，就如同我們拒絕既成不變的解決方案。

進步。
《當教堂是白色的》

柯比意希望
建築師秉持「新精神」，
擺脫從過去繼承的模式，
實現新建築、新城市，為達成
人類幸福，為人體量身訂做。
他以工程師的大膽作品，
與20世紀建築師的學院派
保守主義打對台。

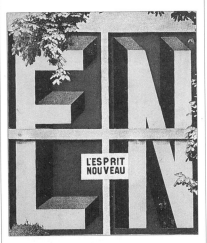

《新精神》，也是新繪圖設計。

《當教堂是白色的》，標題挑釁，刻意對比於那些在中世紀時代建蓋凌駕城市的「上帝摩天大樓」之人的膽識，以及20世紀一些建築師的膽怯。

我希望促使以下這些人自我檢討、自責懺悔：他們懷恨、孬種、思想貧乏、毫無生氣到了極點，一味凶猛地摧毀或打擊這個國家——法國，以及這個時代最美好的事物：創意、勇氣與創作天才；特別是創作天才與營造事業息息相關，在這項事業中，理性與詩意並存，智慧與實業攜手並肩。

當教堂是白色的，歐洲曾把專門行業組織起來，以回應全新技術的急切要求；這項出奇又瘋狂大膽的技術應用於實際情況，引領時人創造出一套又一套出乎意料的形式(這些形式其實是先前遭漠視的千年傳統遺產)，毫不猶豫地把文明投向未知的冒險(編按：此處描寫的是文藝復興肇始)。各地的白種人使用同一國際語言(編按：拉丁文)，以利理念交流與文化溝通。

　　一種國際新風格傳遍東西南北，捲起熱情激流、濺起精神饗宴的浪花：藝術之愛、無私無我、生活就是創作的喜樂。

　　當時教堂是白色的，因為它們是嶄新的。城市是簇新的。人們從無到有，打造新城，井然有序，根據幾何學，遵照設計規畫。

　　那時新鑿的法蘭西石(pierre de France)雪白燦爛，如同亮白奪目的雅典衛城，如同埃及金字塔閃閃生輝的

精研花崗石。城市與村鎮四周都圍上新城牆，上帝的摩天大樓凌駕在它們之上，俯控當地。他們竭盡所能挑高教堂，高得出奇。整體有失比例，但其實不然，那是樂觀的舉措，是勇氣的行動，是驕傲的表徵，證明了他們純熟的技術！面對上帝，人類並不低頭。

當時，新世界開展：潔白、澄澈、喜悅、清淨、簡明、勇往直前；新世界就像鮮花綻放在廢墟上。他們遺棄所有已知陳規，轉身不回首，在百年間完成奇蹟，改變歐洲。

當時，教堂是白色的。

我只想指出，目前的時代與當時非常相似。我們還沒築起自己的教堂，只有那些別人所建的，他們業已作古；這些教堂歷經幾百年歲月的無情摧殘，已如煤炭般污黑。一切都髒黑磨損：機構、教育體制、城市、農莊、我們的生活、心靈與思想。然而，潛在中，一切都是新穎新鮮的，即將誕生於世。目光脫離死氣沉沉的事物，已展望前方。風向改變；春風已取代冬風；天空雖仍烏雲密布，我們正撥雲見天。

我們應該讓真知灼見之士創造新世界。新世界的白色教堂開始陸續建成時，我們將看到、我們會知道這是真的，一切已起跑。

這將是場全面反轉，熱情洋溢，熱血澎湃，帶來偌大慰藉！證據將擺在眼前。膽怯的大眾要求先拿出證據。證據？那就是，在這國家裡，教堂一度是白色的。[…]

生命恣意奔放，走出「搞」藝術的工作室，走出口沫橫飛的文藝小團體，走出那些孤立、局限、誹謗卓越精神的文字。

生命裡，沒有危機。

唯有一種社團裡，才有危機：搞藝術的社團。

形塑世界的人遍布各地，充分密集創作，無可限量。地球上每天時時刻刻都發生一些光彩之事——各種真相與當下的美感。或許是曇花一現！明天，又綻放出各種新真相與新美感；後天，又有新的，延續不斷。

於是，生命變得充實、富足。生命真美！我們並無意也不妄想——不是嗎？——為永遠只屬於未來的事物畫下既定的運程。一切，在每一刻，都只是當下的作品。

當下每一刻都富創造力，都在創造，密集度前所未聞。

偉大的時代開始了。

嶄新的時代。

新文明，已明示在無數個人或集體作品中，幾乎與當代整體合而為一的這些作品——物件、規章、計畫、思想——興起於工作坊、手工廠、製造廠、工程師與藝術家的頭腦：新文明，就是機械文明，大放異采。

新時代！

七百年以前的情況一度與今日完全相似，當時，新世界正在誕生，教堂是白色的！

《當教堂是白色的——膽小國遊記》
巴黎Plon出版社，1937年

柯比意在《邁向建築》中，讚賞機器、客輪與飛機。

默默無名的工程師與機械工，在油污與鍛鑄廠裡，設計建造出這些了不起的機器：客輪。我們伏地行陸，缺乏欣賞能力，假如有機會徒步參觀長達數公里的客輪，我們就可好好向這些「新世代」作品致敬。

建築師活在學校知識的象牙塔，不知新的營造規則，故步自封，還停留在支撐牆木樑交錯(colombes entre-baisees)的技術上。但是，有膽識的客輪建造家，完成連教堂也自歎弗如的宮殿，而且還把宮殿丟下水！

建築被既定陳規壓得喘不過氣。[…]

假如我們暫時忘掉客輪是運輸工具，以新眼光看待，我們會發現這是大膽、紀律、和諧、安詳之美的強大展現，扣人心弦，張力十足。

嚴肅認真的建築師，作為有機體的創造者，以專業眼光看待客輪，就會發現它擺脫了長年來可憎的卑下奴性。

他將遵從大自然的力量，而非懶惰地因循傳統；捨棄小家子氣的平庸概念，採用大氣魄的解決方法，也就是這個躍進世紀——它才剛邁出巨大的一步——所提出問題的必然解決方案。

樓居陸地的人，他們的住屋房表現的是過時的世界，格局窄小。客輪則是依照新觀念實現新世界的頭一階段。[…]

只有建築這個行業，不求進步，慵懶成性，只服膺過往。

其他人都為明日憂心、尋求解決辦法；他們知道，若不向前，就只好倒閉關門。

但是建築永遠也不會倒閉關門，因為這是特權事業。真可悲！[…]

我站在建築的角度，同時採取飛

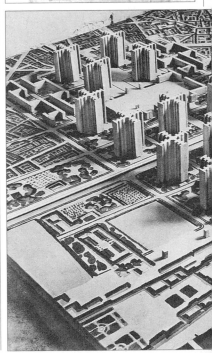

機發明人的精神。

　　我們在飛機上學到的，不只是新的形式，最重要的是，不該把飛機看作是鳥兒或蜻蜓的翻版，而應視它為飛行機器。飛機讓我們學到，我們提出問題時所遵循的邏輯，正是促使我們成功解決問題的邏輯。在我們這個時代，問題一提出，必然找得到解決之道。

　　但是，住屋的問題並未被提出。

從家具到都市，柯比意都採取相同的新世界觀。左圖是長椅設計草圖；下圖是巴黎的瓦贊計畫(1925年)。

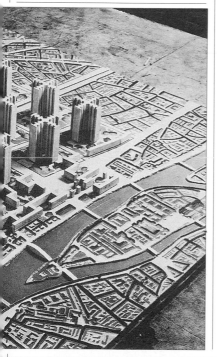

在《今日裝飾藝術》中，柯比意讚歎機械之美，認為機器經過精密計算，表現出準確與真理。

所以，機械的奇蹟，就是創造出和諧的器官，就算並非完美和諧，也會隨著經驗與發明而日趨精純，臻於完美。

　　所有人類的作品早晚都會得到公斷，也就是當這些作品在精神、心靈與意識層面發生作用時。我們受到情感左右，所以遲遲才發現蓋棺論定的事證。一年又一年，許多人浪得虛名而去，或含冤未昭而死；平反總是姍姍來遲，該有的報應則來遲姍姍。

　　目前藝術界混亂不堪，數百年以來無數冗贅的作品使人們更晚才看清真相：我們應該縮短定論所需的時間。機械一旦創造出來，高下立判：行還是不行！因果關係就是這麼直截了當。

　　總括而論，我們可說所有運行起來的機械都是即刻的真理，是有生命的存在，是「明晰的有機體」。我想就是這種明晰度與強健的生命力贏得我們的心；我們對機械視同己出，是我們創造出來的生命。

　　但是，除了上述這種莫名、深刻又真實的情感，還有其他因素。機械就是計算。

　　計算是人類的創造系統，用以裝飾我們的存在，透過精確的交叉對比，在我們眼前解釋我們預感的宇宙，以及視覺中用可感知方式展現生命秩序的大自然。計算以繪圖表現，

就是幾何學。計算的實際運用，就是透過幾何學。

幾何是屬於我們的方法，我們珍視它，它是我們測量事物的唯一尺度。機械全是幾何。幾何是我們偉大的發明，使我們快樂無比。

於是，視覺、觸覺及其他直接的感官機制運作起來。機械實在是感官生理的絕妙實驗場；相較於雕塑，機械饒富興味與秩序。

從1914年起，柯比意就主張以工業化系列製造的模矩元件進行營造，他在《邁向建築》中闡述這項概念的一些原則。

系列住屋。偉大的時代才剛開展。

有一種新精神出現。

工業，無遠弗屆，如大江滾滾流往註定的方向，帶來新工具，適應新精神引導的新時代。

經濟法則支配我們的行為與想法，不留餘地。

住屋問題是時代的問題，決定今日社會的平衡。在革新的時代，建築的首務是重建價值觀，重建構成住屋的元素。

系列，是以分析與實驗為基礎。

大規模工業應該處理建築，確立住屋元件的系列製造。

應創造出系列的精神。

建造系列住屋的精神。

以系列住屋為居所的精神。

構想系列住屋的精神。

假如我們剷除思想與情感中有關住屋的靜態概念，以客觀批判的角度看待問題，我們就會視住屋為工具，主張系列住屋；這種住屋在物質與精神上都很健全，它的美，符合以生活實用工具為基礎的審美觀。

它的美，也來自藝術感，活化嚴格純粹的有機組成元件。

計畫剛定案。魯樹(Loucheur)與邦維(Bonnevay)兩位先生要求國會立法，建造50萬戶低價國民住宅。我們現在的處境，在營造史上非比尋常，也要求非比尋常的財力與物力。

然而，一切都百廢待舉，我們完全沒有實現這項浩大計畫的準備，還不具有那種精神。[…]營造才剛開始進行專業分工，沒有工廠，也沒有專業技師。

但是，系列的精神一旦誕生，一切都會在瞬間進入軌道。事實上，在營造的各個分支裡，工業[…]越來越有心轉化那些自然材料，生產所謂的「新材料」，這些材料種類繁多，有：水泥與石灰、鑄鐵、陶瓷、隔離材、通管、五金、防水塗料等等。這些材料目前都零散來到建築工地，隨機運用，浪費大批人力，提供的解決辦法也雜七雜八。

因為，營造的種種元件並未系列生產；因為，我們還不具備那種精神，還沒花工夫理性研究物品，更別談理性研究營造本身。建築師仇視系列的精神；被建築師感染與說服的居民，也對此懷有敵意。大家想想，我們才剛辛苦發展到「區域主義」！真不容易啊！

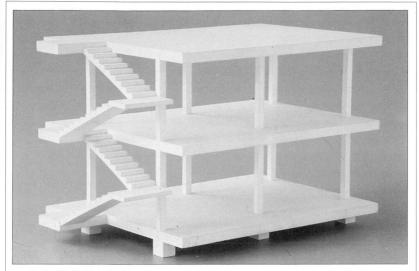

1914年的「多米諾」原則，已經以系列量產為目的。

最可笑的是，我們是在區域遭到入侵摧毀後，才搞起區域主義。面對浩大的全面重建工作，我們祭出自家的土地公像，在各大大小小的重建委員會裡對它拜了又拜(編按：為利讀者了解，原文flute de Pan[潘的笛子]詮譯為土地公像；潘是古希臘的山林與牧原之神)，之後投票表決，例如下面這項值得引述的決議：委員會決定對法國北部的鐵路公司施壓，強制他們在巴黎-迪耶普(Dieppe)沿線，建造30座風格殊異的車站，因為快車行經的這30座車站都有特屬當地的某座丘陵、某棵蘋果樹，構成當地性格及固有精神之類的，沒完沒了。要命的土地公像！

我們在工廠製造出大砲、飛機、卡車、火車之後，漸漸不禁自問：為何不造住屋？這就是新時代精神。雖然百業待舉，一切卻都可能實現。未來20年[…]都市土地規畫的面積將擴大，呈棋盤狀，不再畸形得令人絕望；我們將能採用系列生產元件，同時進行工地工業化；也許，營造終將拒絕「特別訂做」。

社會註定將演變，轉變房客與房東的關係，以及居住觀；城市將井然有序，擺脫混亂。住屋將不再這麼厚重、自命亙古長存，不再是炫耀財富的奢侈品；而將變成工具，一如汽車成為工具。

住屋將不再食古不化、笨重龐大、地基深植、用材「僵硬」，將不再是長久以來確立家族與種族等等的信仰中心。

建築，是爲了感動人心

柯比意與大多數建築師不同，
留下許多文字作品。
他喜好閱讀與寫作，
覺得需要闡述自己的想法，
加以分析，還在想法落實於
描圖紙或工地後，予以檢討。
雖然他不斷更新
建築表現方式，畢生作品
卻由數項主要概念貫穿，
反覆出現在他數本著作中。

史坦別墅和其他純粹主義別墅一樣，提供了「建築散步」。

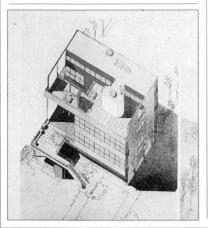

柯比意在《邁向建築》中闡論，建築超越了營造，是爲了感動人心。

利用石頭、木材、水泥來築房興殿，這是營造，揮灑睿智。

突然，您的才華深得我心，悅我樂我，我脫口而出：「這眞美！」於是，營造就晉身爲建築。這就是藝術。

我的房子很實用，我向您致謝，就像我對鐵路工程師與電信局致謝。您沒觸動我的心。

但是，房子的牆以如此的秩序升上天空，使我感動萬分。我領會出您的用意。您的手法時而溫柔時而粗暴、有時迷人有時威嚴。您的石材告訴了我。您讓我對此地產生歸屬感，我的雙眼注視著。我的目光凝望著某種東西，它正道出一種想法，無字無音，僅僅藉著彼此相關的棱柱體獲得闡明。光線下，這些棱柱體的所有細節歷歷在目。它們之間的關聯，完全不涉及實用與描述的要求，而是您精神的數學創作，是建築的語言。您採用無生命的材料，您的計畫多少具有實用性——您卻超越這項計畫，建立了令我感動的種種關聯。這就是建築。

柯比意在《現代建築年鑑》中，再次處理營造與建築的對立：住屋是用來居住的機器，爲人而造。

住屋有兩項目的。首先，是「用來居住的機器」，也就是有效協助我們達

成工作上的迅速與精準，同時勤奮體貼地滿足我們各種生理需求，帶來舒適。第二項目則是提供有助沉思的場所，以及美感的所在，為精神帶來不可或缺的平靜。我並非以為，藝術是每個人都愛吃的菜，我只是說，對某些人來說，住屋必須帶來美的情感。住屋的實用部分全由工程師負責；至於有關沉思、美感精神，以及規範秩序(秩序也將是這種美感的基礎)的部分，則由建築負責。兩方分別是技師與建築師的工作。

　　住屋直接衍生自人類的本位主義(也就是說，一切都以人為基準)，原因很簡單：註定只有人才關切住屋，超過對其他事物的關切。住屋與我們的一舉一動息息相關，像蝸牛身上的殼，所以必須依照我們的尺度打造。

　　一切都必須以人的尺度為基準，這是唯一可採行的解決之道，更是釐清建築目前困難的唯一方法，使我們能全面檢討價值觀。這項檢討，在今日是必要的：我們剛經歷一段大體算作文藝復興最後浪潮的時期，近六百年的前機械時代文化在此走到終點——這段燦爛時期迎面撞上機械主義而碎裂；與當代相反，這段時期曾致力於外表的奢華、封建地主的宮殿、教宗的教堂。

柯比意認為建築是讓人邊走邊發現。柯比意在《與建築系學生的對談》中，特別處理了這項在他許多建築作品中扮演重要角色的主題。

建築讓人漫步遊走，而絕不是像某些學校教的那種完全繪圖式的虛幻之物；這種虛幻從抽象的中心點組織起來，號稱中心點就是人——魅影空幻的人，拿著蠅眼看世界，擁有360度的同步視覺。這種人不存在，而且，古典時期就是這樣以假當真，造成建築的沉淪。現實裡，我們所談的人兩眼置於前側，離地160公分，正視前方。這是生物學的事實，足以把許許多多緣木求魚的平面設計打入冷宮。我們所談的人雙眼向前看、行走、移動、從事活動，同時記錄一個接一個出現的建築事實——他因而感動激昂，這也是一連串激盪所結出的果實。[⋯]

　　關於建築外部的流通，我們談過生與死、建築感受的生與死、情感的生與死。但是生與死更關乎建築的「內部」流通。生命體不諱言就是條消化道。同樣地，簡明地說，建築就是內在流通——這並非完全僅基於功能上的理由[⋯]，而特別是基於情感的原因：我們只有隨腳步前進、停止與移動，才能感受到作品不同面向所譜出的交響曲，我們的目光於是被放牧在牆壁或透視圖景的草原上；門後世界可能一如料想，也可能出乎預料，釋放出新空間的祕密；穿透窗戶或門窗洞的陽光，引導出連續的陰影、光線或是半明半暗；除了經過考究處理的前景，還見到遠景中的建物安排。良好的內在流通，構成作品優秀的生物功能：建物的組織確實與建物的存在理由相繫相聯。好的建築，

是內外都可「漫步遊走」的建築，是活的建築。壞的建築，是依從中心點、僵硬不動的建築，不真實又造作，自外於人類法則。

對柯比意而言，平面設計是最基本的，建築表現就是平面設計的成果。然而，建築立面也必須以規線嚴格規畫。至於建物周圍的區域，也是構成建築演出的一環。柯比意在《邁向建築》中闡述這三項觀念。

平面設計

平面設計，是為了將概念明確固定下來。是曾經有過一些想法的證明。

平面設計，是整理這些概念，使它們變得可理解、可執行、可傳遞。所以，必須依據某種意圖展現概念，使概念成熟，以使意圖成熟。平面設計可算是某種濃縮物，有如綱舉目明的目錄。形式濃縮得使平面設計看似水晶，有如幾何學圖樣，包含極大量的概念，以及啟動的意圖。

在巴黎美術學院這間龐大的公立機構中，首先學的是優秀平面設計的原則，然後在數年間，定出了教條、公式手法與訣竅。初期很實用的教學內容，變得危機四伏。他們拿欽定的外在符徵、外在形式，來表現內在觀念。平面設計──一系列概念與融入這系列概念的意圖──成了一張紙，紙上代表牆壁的黑點與表示軸線的線條，扮成馬賽克鑲嵌或裝飾圖板，完成繁星閃爍的製圖，引發視覺幻象。

最美的那顆星就化身成羅馬大獎。然而，平面設計是建築之母，「平面設計決定一切，是嚴峻的抽象，是看起來枯燥無味的代數化」。平面設計，就是作戰計畫圖。然後戰事發生，重要時刻來臨。這場戰役，是空間中量體之間的撞擊；至於部隊的士氣，則是一系列先存的概念與啟動的意圖。沒有好的平面設計，就什麼都別談，一切都脆弱不持久，在琳瑯滿目的外表下，其實是一片貧瘠。

從一開始，平面設計就隱含營造的程序；建築師的第一身分就是工程師。但是現在，讓我們只處理建築這個歷時長存之物所引發的問題。僅從建築的角度來看，我首先要讓你們注意到以下這項重要事實：平面設計的程序是從內部到外部，因為不論住屋或宮殿，都類似一切生命體。我將談內部的建築元素，然後處理布局。我將討論建築對於所在地造成的影響，讓你們看到，在這項問題上，外部仍舊是內部。

規線

規線是對抗率性而為的保證；是一道確認程序，像是小學生的數學檢驗法，也像數學家的Q.E.D.(編按：即拉丁文quod erat demonstrandum的縮寫，意指「證明完畢」，一般用於數學定理證明的最後)，認可所有傾力完成的工作。

規線是一種精神層次的滿足，使人追尋既睿智又和諧的關係。規線賦

予建築韻律協和之美。

　　規線帶來這種感官的數學，使人知覺到秩序，造福人類。規線的選擇，定下一件作品的基本幾何，也因此決定了基本的感官印象。規線的選擇，是靈感啟發的關鍵時刻，也是建築的主要運作程序。

外部仍是內部

在巴黎美術學院，他們畫出輻射狀軸線，就以為來到建物前的觀眾只對建物有感受，以為他的目光必會牢牢停在這些軸線所決定的重心上。事實上，人類的眼睛審視時會不斷打轉，人本身也不時轉向左、轉向右、或原地轉圈。他什麼都感興趣，並被建物

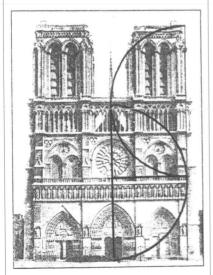

巴黎聖母院正立面的規線。柯比意繪。

所在地的重心吸引。突然，問題點轉到建物周遭。左鄰右舍、遠近的山巒、高低的地平線，這些巨大的質量藉著體積的力量發揮影響。外觀上的體積與實際的體積，立刻由智性度量揣測。對於體積的感受是即時的、最重要的；您的建物體積是十萬立方公尺，但周遭體積卻達數百萬立方公尺，不容忽視。然後是對密度的感受：一片石地、一棵樹、一座丘陵，它們的強度與密度都比不上幾何的形式安排。在視覺與精神上，大理石的密度比木材更高。諸如此類，一切都分等級。

　　總之，在建築演出中，建地的各種元素透過體積、密度、材質扮演一定角色；這些元素——木頭、大理石、樹木、草坪、藍色地平線、遠近的海洋、天空——各自引發不同的感受。建地的各個元素，如大廳的牆壁一般立起，以體積、地質層理、材質等等作為它們影響力的乘冪係數——牆壁與光線，陰影或明亮，悲傷、愉快、或是詳和等等。我們的規畫必須考慮這些元素。

建築師追求嚴謹，使建築創作難上加難。在一封1925年10月寫給業主梅爾夫人的信中，柯比意解釋為何「單純並不意謂容易」。

夫人，

　　我們的夢想，是替您蓋一座平滑一致的家，如同一只比例優美的箱子。沒有那些種種添加物——它們創

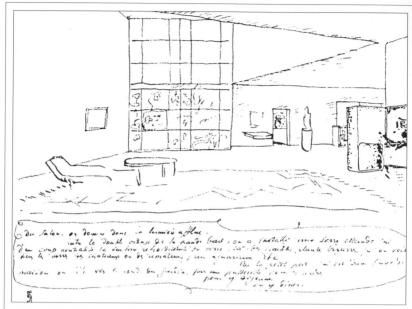

於是，客廳居高臨下，光線大量湧入。取自給梅爾女士的信。

造出人工空幻的寫意畫風，在光線下顯得格格不入，只會增加周遭環境的混亂。我們反對在國內外荼毒民生的錯綜複雜住屋風格。我們認為，整體的力量勝過局部。請別認為這樣的平滑一致是出於懶惰。相反地，這是長期深思熟慮的成果。單純並不意謂容易。事實上，這座與綠葉相偎的住屋，可能呈現高貴的風格……

入口大門設在屋側，而不位於軸線。我們會不會因此被學院雷劈？……

玄關寬敞、滿溢光線……衣帽間與化妝室就設在裡面，位置隱蔽。傭人房直接通到玄關。如果我們爬上一層，就到達位於一樓的客廳，脫離樹叢陰影，從高處看到盛大的綠景，天空也更開闊……傭人若有妥善的住宿，就會好好維護住屋。這屋子沒有屋頂，而將設一座空中花園、一間日光浴場與一座游泳池。所以，客廳居高臨下，光線大量湧入。貫牆大窗的雙層玻璃中間，設置了一間溫室，消除了整片玻璃引起的寒意；內植奇花異草，就像城堡或園藝家溫室裡可見的品種：還包括水族箱等等。我們可從位於房子軸線上的小門，經天橋溜到花園深處，在樹下享用午餐或晚餐……

這整層樓打通成單一間廳：客廳、飯廳等等，還有藏書處。喔，對

了！還有送菜升降機！位在正中央；當然囉！這樣才實用，還用軟木磚來隔音隔溫，就像電話亭或熱水瓶。異想天開？！倒也不是那麼奇怪……這只是很自然：餐具與菜色從上到下穿越整座房子，就像動脈，所以哪兒有更好的安放位置？這層樓與送菜升降機的牆壁內部還可設置水電與排風管線。還可見到仕女廳(boudoir；編按：為法國貴婦休憩與私人待客專設，常為18世紀豔情史發生處)和置物架組成的家具。

從仕女廳向外望，可見大樹綠葉與夏季戶外用餐處。如果要演戲(編按：法國豪門貴族好在自府演戲，是為風雅)，可在仕女廳打扮，然後走下兩座樓梯，登上貫牆大窗前的舞臺……送菜升降機向上通到游泳池旁的門，可在泳池與升降機後方用早餐。

從仕女廳登上屋頂，那兒既沒有瓦片屋簷也沒有石板屋簷，但是有日光浴場、游泳池與沿著石板縫茂生的小草，抬頭就是天空。四周以牆屏障，沒人能看到您。

晚上，我們可看到星星，以及聖詹姆士遊樂場(la Folie Saint-James)旁黝暗茂盛的樹林。滑動式窗門完成保證隱私。就像在巴黎南郊的侯班松，或有點像義大利文藝復興畫家卡巴喬(Vittore Carpaccio)的畫，供人娛樂……這完全不是法式花園(編按：強調幾何工整，其人工性與英式花園的自然而為相對)，而是像座野生林地，而且聖詹姆士公園的叢樹讓我們以為遠離巴黎……家務室(編按：主廳以

外的次要空間，例如廚房)都陽光充足，這樣更好。[…]夫人，這項計畫並非某個辦公室的製圖師在兩通電話間，拿筆一揮就畫出來的。它是在完全從容平靜的日子裡，面對這種非常經典的所在地，經過長時間的細心照料、醞釀成熟。

這些想法……這些帶著某種詩意的建築主題，都符合最嚴格的營建規則……12根等距的鋼筋混凝土墩柱撐著樓板，省下結構成本。在一個如此構成的水泥框架中，平面設計靈活地化繁為簡，簡單到讓人容易以為設計得愚蠢(人們太容易有種誤解了！)……多年來，我們習慣了複雜的平面設計，繁複到像一個人把五臟六腑全掏出來，招搖過市。我們堅持內臟應留在內部，歸類、整理好，只讓人見到均質澄明的積體。說來簡單，做來卻不容易。說真的，讓一切井然有序——這才是建築最困難的地方。

這類建築主題為了激發詩意，必須做到彼此環環相扣，毫不馬虎，這也是設計的難處。完成時，一切看起來都很自然、容易。這是好兆頭。但是，當我們動筆畫下最初線條時，一切都還混沌不明。

如果結構和平面設計都極度單純，施工業主想必就不會那麼挑剔。這點不容忽視，甚至非常重要。我們可以原諒令人為難的撙節預算，條件是，設計必須經濟得令人讚賞……讚賞建築師的功力！我最後這樣往自己臉上貼金，只是為了博君一粲；因為是該笑一笑……

現代裝飾藝術就是沒有裝飾

柯比意在自己的每件作品裡
都結合美學與道德面向。
透過純粹主義、嚴謹與秩序，
他不只致力滿足視覺，
也想滿足精神與情感。
他極嚴格要求
美學與道德相輔相成，
認為「裝飾」空洞虛妄，
家具也在他手中被還原成
「住宅配備」。

柯比意在《今日裝飾藝術》中闡述，人類不能缺少藝術，但這不意謂非在裝飾上追求虛榮不可。

現代裝飾藝術就是沒有裝飾。

　　一般人斷言，人類生存不能缺少裝飾。讓我們修正這句話：人類不能缺少藝術，也就是一種能自我提升的無私熱情。

　　所以，我們只需把無私的感受以及實用的需求，納入考量，就能做出正確的觀察。為了滿足實用的需求，我們必須有一套工具，而且是「盡善盡美」的工具──畢竟，工業製造已展現某種程度的完美。此時，才能進行裝飾藝術的盛大計畫。工廠每天產出十分便利實用的物品；這些物品的設計構思高雅，製造手法純粹，服務

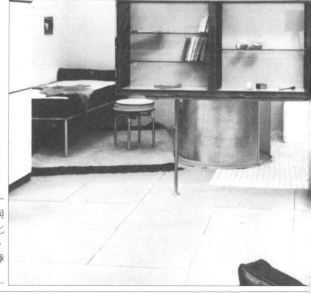

柯比意的住宅設備一例，細部。分隔客廳與房間的牆面，以規格化的置物架為基本元件。展出於1929年巴黎秋季沙龍。

效率又高，散發出一種奢華感——真正的奢華帶來精神上的滿足。

這些物品個個具備理性的完美以及精準的格局，所以，它們彼此產生聯繫，足以形成共同體，也使人看出它們的確有自己一套風格。

今日裝飾藝術！我真的要徹底說出我自己的矛盾看法嗎？可是，這只是表面看來矛盾而已。所謂裝飾藝術，是指所有無裝飾的物品；是為所有平庸、令人無動於衷、缺乏藝術意向的物品辯解；是促使視覺與精神去欣賞這類物品，甚至讓眼與心起而反對繁複的圖案花紋、彩點、鮮豔強烈的顏色與裝綴；讓眼與心忽視有時候洋溢才華的一整套創作方式、忽略有時也能袪除私心而追求理想的活動、貶低許許多多學校、老師與學生的努

力、認為「他們和蚊子一樣煩人」；最後，達成沒有出路的結論：現代裝飾藝術就是沒有裝飾！我們沒權利這麼想嗎？細細思索一番後，我們就知道答案是肯定的：矛盾不存在於事實，而在於用字。我們現在討論的這些東西，憑什麼稱它們是裝飾藝術？這就是矛盾所在：為什麼把椅子、瓶子、籃子、鞋子稱作裝飾藝術，它們明明都是實用的工具？這就是拿工具搞藝術的矛盾。聽清楚：我說的矛盾，是指拿工具搞藝術。拿工具搞藝術其實行得通，條件是，我們必須支持樂茹思(Larousse)字典對藝術的定義：運用知識實現一套概念。說得沒錯。事實上，我們現在正運用所有知識使工具製作達到完美：理解、技巧、生產效率、經濟、準確，綜合使用各種知識。好的工具、絕佳的工具、最好的工具。我們是在從事製造，從事工業，尋求統一標準，遠離個人化、率性而為、奇思與異想；我們遵照規範，創造類型化物品。所以，矛盾的確是來自用語。[…]

裝飾，就是搞得五花八門，搞娛樂(編按：divertissement，一語雙關，也指心有旁鶩，忽略本質)，取悅野蠻人。(我並不懷疑人類內在保留一些——只要一些就可以——野蠻成分，是件大好事。)但是在20世紀，我們已經大幅發展判斷審美能力，也提升了精神層次。我們的精神需求不同以往，比裝飾更高層次的事物所提供的感受，才符合我們的需求。一個民族越有文化，裝飾就越少

——此話所言不假。(說這句妙言的人應是捷克建築師魯斯[Adolf Loos]。)[⋯]

昔日，有裝飾的物品稀有昂貴，今天則無以計數又便宜。昔日，簡單的物品無以計數又便宜，今天則稀有價高。昔日，有裝飾的物品是用來炫耀的：掛在牆上的農民家傳盤子、節慶時穿的刺繡背心、皇族的名貴餐具。今天，有裝飾的物品充斥百貨公司的展售架，便宜賣給凡婦俗女。價格低廉，是因為這些物品製作不佳，用裝飾掩蓋生產瑕疵與低劣材質：裝飾能掩飾。製造商為了圖利，雇用裝飾師掩飾產品缺點，隱藏低級材質，藉穿金戴銀、有如刺耳交響樂的裝飾，來轉移目光，使人注意不到瑕疵，就像雜燴猛摻香料來遮住真味。爛貨免不了都要過度裝飾一番；高級品則製作優良，簡潔清爽，純粹健全，完全剝去裝飾，露出良好的底子。工業帶給我們的益處，就是這項重大的顛覆：一只包裝得花枝招展的鑄鐵煎鍋，比一只單色煎鍋便宜，而且鑄鐵的毛病，都藏在繁複的草葉圖案之中。我們還可舉出許多類似例子。[⋯]過去這幾年中，我們看到了事件發展的各個階段：營造利用金屬，帶來裝飾與結構的分離；然後，突顯營造蔚為風潮(編按：意即輕裝飾而重結構)，這也是新構成方法的跡象；然後，是對大自然的激賞，顯示人們在走過一段莫名奇妙的冤枉路後，渴望重拾有機組織的法則；然後，是對簡單的熱愛，我們與機械學

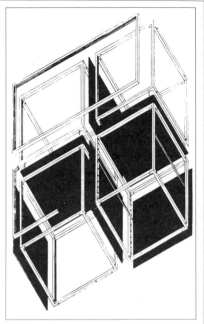

真理首度接觸而回復理智，同時發揮直覺展現出時代的美學。[⋯]

如果有人肯效法古希臘智者暨雅典律法之父索倫的立法精神，強制我們在這一連串風起雲湧之際遵守下述兩條法則：

　　西波蘭白漆法則

　　石灰漿法則

那麼，我們就將實踐一項道德：喜愛單純！

那麼，我們就將自我拓展：擁有自己的審美判斷。

也將追求完美，由此達到生命的喜樂。[⋯]在牆壁塗上西波蘭白漆，就能完全掃除從過去移植到現代、毫無生命、只會弄髒牆壁的一大票飾

上圖為柯比意、皮耶‧尚內黑與貝希昂合作設計的家具，以規格化的置物架(左圖)為基本元件，分隔廚房與客廳。展出於1929年巴黎秋季沙龍。

物。相對地，這些飾物弄髒不了色彩圖案五花八門的錦緞或壁紙。[…]

　　整間住屋如果都是白色，物品的輪廓設計就無可遁形；物品的體積顯得分明，色彩也清楚呈現，一點也不模糊。石灰的白，是不留餘地的白，突顯所有物品，有如黑字寫在白紙上，不留餘地，坦率又忠貞。

　　放些不乾淨或是沒品味的東西，立刻就會讓人注意到。這有點像是審視美感的X光，又像是永遠開庭的刑事法庭，是看穿真實的眼。

　　石灰的白極具道德感。在我看來，假設有一項法令，規定巴黎所有房間都用石灰洗白，這將動用大規模警力，也展現出高度道德及偉大的民族性格。石灰漿既是窮人也是富人的財富，屬於所有人，就像麵包、牛奶與水，既是奴僕也是國王的財富。

在《細論建築與都市計畫現狀》中，柯比意認為家具只是一組工具，以最現代化的生產方式製造，以符合人類的各種機能。

家具是什麼？[…]
　　家具就是：
　　用來工作與飲食的桌子，
　　用來工作與飲食的椅子，
　　形式多元、讓人採取各種姿勢休息的扶手椅
　　以及整理使用工具的各種「置物格」。
　　家具，就是工具，也是傭人。
　　家具應運我們的需求而生。
　　我們的需求是日常的、規律的、永遠相同；沒錯，永遠相同。
　　我們的家具回應恆常、日常、規律的機能。
　　一生中每一天在相同的時間，每個人都有相同需求。
　　我們能輕鬆界定這些回應我們機能的工具。時代進步帶給我們新技術、鋼鐵管、曲折的金屬板、自熔焊接，也就是比過去更完美、更有效率千萬倍的製造法。
　　住屋內部不再有路易十四風格。
　　這就是這時代的冒險。

綜合藝術

對柯比意來説，
所有建築都與周遭空間對話。
「雅典衞城上，
諸神殿拾起四周荒涼的風景，
使風景臣屬於建築設計。」
同樣地，所有造型藝術表現，
都與四周建築對話。
建築、繪畫與雕塑都在一種
「綜合藝術」中互相融通。

柯比意的工作室，設在他位於莫立多大樓
的公寓。

無可言喻的空間

占據空間，是生命體的第一動作，不論是人類、動物，還是植物或雲朵，這是平衡與續存的基本展現。存在的第一項證明，就是占據空間。

　　花朵、植物、樹木與高山都豎立生存在某環境中。它們有時以眞正安定人心、宛如至尊的姿態搏得我們注意，這是因爲此時，它們的內在似乎脫離自我，而在四周激起共鳴。我們停下腳步，感受許許多多自然的關聯；看著它們，讓這麼多使浩瀚空間合奏的諧音感動我們；於是，我們見識到眼前事物向外輻射的程度。

　　建築、雕塑與繪畫以獨有的方式倚賴空間，這三者必須以各自專屬的方式管理空間。若以鞭闢入裡的方式來說，我們是靠一種空間的機能，達

到美學情感。

作品(建築、雕像或繪畫)對周遭產生作用：波浪、呼喊或喧鬧(一如雅典帕德嫩神殿對衛城發生作用)，線條飛濺，彷彿受到炸藥引爆而向外輻射；不論遠近，都受震動、影響、宰制或撫掠。周遭產生反應：房間的各面牆壁、牆壁的各個面向、廣場以及四周立面牆的不同分量、舖展或是斜坡的風景，直到平原的筆直水平線，或是山巒曲折的輪廓——周遭所有一切都對藝術品(人類意志的表徵)所處位置施加影響，這個位置不得不接受周遭環境的凹陷或凸出、濃密或模糊、粗暴或溫柔。藝術品與環境相互調整，取得和諧，方法與數學如出一轍，在在展現出造型藝術的聲響。於是，我們能以最微妙的一個現象為依歸——這類現象帶來喜樂時，稱作音樂；帶來壓迫時，稱作喧鬧。

我並非自以為是，只想在此發表有關空間「壯大化」(magnification)的言論；和我同一代的藝術家曾於1910年左右，在立體派驚人躍進的創造力帶動下，處理過這項概念。他們提到第四度空間(至於他們是否有良好直覺或洞見，這並不重要)。我一生都奉獻給藝術，特別用心追求和諧，所以，我已能透過建築、雕塑與繪畫三種藝術的實踐，親自觀察這個現象。[…]於是，經過一段漫長、嚴肅、使我們擺脫舊時代的演進後，我們發現一項根本的真理——綜合主要藝術範疇(今日，綜合藝術是可能的)：在空間支配下，綜合建築、雕塑與繪畫。「義大利式的」透視法派不上用場；我們面對的是另一種現象，也就是通稱的第四度空間。這樣稱呼有何不可？畢竟，這種現象是主觀的，無庸置疑卻無法定義，並非歐基里得幾何學。這項發現，將打擊那些躁進膚淺、格外流行的主張：例如繪畫不應該鑿穿牆壁，或是雕塑一定要立在地上……

我認為，真正的藝術品都深不可測，都能脫離支撐點。藝術的精髓，就是空間科學。畢卡索、布拉克(Georges Braque)、雷傑、布朗庫西(Constantin Brancusi)、勞倫斯(Laurens)、賈科梅蒂(Alberto Giacometti)、李普西茲，這些畫家或雕塑家都投身於相同的奮鬥目標中。

我們現在明白，主要藝術類別與建築能結合得如膠似漆，形成單一體，紮實得就像一件塞尚的作品。

我們的時代氛圍裡，彌漫著非比尋常、令人心醉、鼓舞人心的可能性，促成主要藝術類別間的璀璨相遇。這些藝術類別相互幫助，吹散籠罩觀念以及藝術家的迷霧，不再眷戀傳統的三槽板間平面(metope)、三角楣、門楣與窗間牆，只讓它們適得其所，給予應有尊重。主要藝術的結合將別有大觀。都市計畫負責安排，建築負責塑造，雕刻與繪畫則傾吐構成它們存在基礎的佳言妙語。

這的確是很奇特的局面：不斷前進的，是一連串事件本身，反倒是人們目瞪口呆看著這些事件發生，忘記抓住良機、準時赴約。

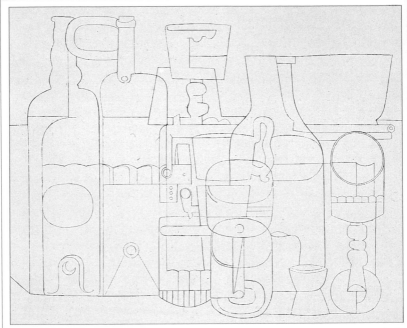

純粹主義靜物畫，發表於《新精神》期刊，署名夏爾-愛鐸‧尚內黑，當時他還未使用柯比意一名。

今日，這場約會很重要，赴約是為了在全新世界裡，迎接一個機械主義社會；這個社會正在清除過去的遺產，渴望依據自己的意志擺設布置，為行動、感受與統治作準備。

〈無可言喻的空間〉
載《今日建築》1946年4月號

畢生繪畫的柯比意，在1965年的一篇文章〈圖畫〉中闡釋，他的造型藝術作品是他建築的祕密實驗室。

畫畫，首先是以眼睛看、觀察、有所發現。畫畫是學習觀看，看事物與人的產生、成長、充分發展，然後死去。我們必須畫畫，才能把所看到的納入內在，我們的所見也將終身銘刻在記憶裡。畫畫也是發明與創造。只有在觀察過以後，發明才會隨之而來。手中鉛筆有所發現，然後展開行動，帶領你們遠遠超越眼前事物。此時，生物學必然扮演一定角色，因為生命整體屬於生物學。我們必須透過研究與探索，直搗事物核心。

圖畫是一種語言，一門科學，一種表現方式，一個思想傳遞管道。圖

畫留存物品形象，能成為一份文件，包含所有必要元素，能在所繪物品消失時予以重現。

　　圖畫使我們無需書面或口頭解釋，就能完整傳遞思想。它協助思想結晶、成形與發展。藝術家唯有透過圖畫，才能不受任何拘束，投入品味以及美感與情感表現的研究。畫畫是藝術家尋找、審視、速記與分類的方法；藉由圖畫，他能利用他想觀察、了解、詮譯、表達的事物。

　　圖畫可以不需藝術，可以與藝術毫無關係。相反地，藝術表現卻不能缺少圖畫。圖畫也是一種遊戲。有人說，智慧的祕訣就是懂得休閒。我同意。我隨時都處於休閒狀態，整日都在玩，玩牌，打橄欖球，扮演印第安人或士兵……小朋友與大人玩的時候都十分認真，我也是：我一直都在畫畫。畫風景、建築、酒館的杯子與瓶子、棄之可惜的小玩意、貝殼、石頭、肉攤上的骨頭、卵石、市井婦女或是各種動物──這些就是畫畫的各個階段與訣竅……

　　藝術領域裡，能夠暫時或持續祕而不宣的部分，就是主題。主題也可能揭曉，但是只揭曉給肯尋找、發現、發明解謎之道的人。解謎之道不只一種……每個肯探索的人都有自己的一套，甚至連藝術家也有自己的法門。每個人的確都有自己一套，因為事物都是相對的(人的感知取決於每個人本身)。

　　我在地中海濱的馬丹岬有座小木屋，有一天晚飯後，手風琴家文生(Vincent)出現在我面前。他為一位很有格調的女士演奏。在他們身後，欄杆、大海與岩石都美極，月亮也是；簡單地說，一切美得教人垂涎！這就是項主題：適當的時刻，琴音彈奏和諧的片刻，諸如此類；一切美好，卻是藝術的危險敵人。事實上，支配這一切的，應該是兩道向量所構成的合力：奏出各種和音，以及在和音間取得和諧。但是，沒人問你們這項祕訣，就不要大聲嚷嚷，不要多加解釋。閉嘴！去工作！去完成你們的作品(你們的繪畫)。這些話是講給畫家聽的。[…]

　　我77歲了，是受人敬重的建築師，大家要我解釋：我並未受人教導培訓，是如何創造出屬於建築的現代情感？這是旁觀者迷；當事者可能基於環境條件，不公開他的重大發展經歷。至於我，從1918年起一頭栽入建築這領域，開始侃侃論述一套原則，當然剛起步時內心也鬱卒不滿過，到了30歲才找到方向。隨即掀起一股風暴。1923年，我受到無禮的輿論攻訐，卻同時把部分時間投入建築與都市計畫，於是，我不論在理論或實際工作上，都刻意在大眾面前卸下畫家身分；然而我卻始終沒有放棄繪畫。

　　我沉默了30年，從1923到53年。

　　1948年，我曾寫道：「我想，人們或多或少贊同我的建築作品(現在，我把這句話修正為：『我想，人們曾或多或少注意到我的建築與都市計畫作品』)，這些作品的精髓來自我在繪畫上的默默努力。」

馬賽集合住宅

馬賽集合住宅的革命性概念、
漫長的施工、遭遇許多困難、
行政單位定期拖延，
加上柯比意自己的挑釁聲明，
這些都在計畫落實的七年當中
激起許多熱烈爭議。

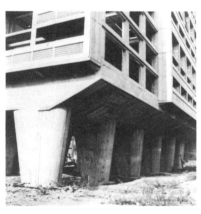

馬賽集合住宅的墩柱，完全釋放出地面空
間，也提供蔽蔭處。

在《營造之日》(*La Journée du bâtiment*)中，有位建築師認為專業人員應該自知，「光輝之家」(編按：即馬賽集合住宅)是否是個錯誤。

至於「光輝之家」[…]柯比意企圖建出「用針頭頂起」的建築——就像我們喜歡在工作室大發奇想，例如建座旋轉屋、或香菇屋、或者其他——這沒什麼稀奇。我還可能支持他，對抗其他同行，說我對他有好感，正因為他有點子……面對那些可能令人遺憾的建築計畫，以及部分「重量級人物」的食古不化，我情願偏向柯比意。但是我想，儘管如此，我還是能劈頭對他說：「有些事情，就是不能搞。」並非一切都是可能的，人的本性是不能轉變的。

在我看來，更嚴重的不是柯比意產出一個怪物(有些人是這麼想的)，而是這個怪物(如果這真是怪物)，竟要用在公共建設。這種情況已經很嚴重，更嚴重的是，它證明在我們這座「抓狂」城市中，只要你想瘋，沒什麼不可以……這種情況變得令人擔憂，因為我們知道，有些拉丁美洲國家認為柯比意反映出法國現代建築。[…]

讓我們捫心自問並且承認，我們都該為我們之中一人的謬行負責。建築師這門專業現在有了規章，卻在藝術上反映出我們精神的無政府狀態。[…]我們應當成立一個藝術委員會，由藝術家以及有品味、務實又具現代精神的人組成，在全國層次上決定

「光輝之家」是否該被視為一項錯誤。

R. Rouzeau
載《營造之日》
1948年1月25-26日

相反地，《藝術》(Arts)雜誌卻強調集合住宅在建築與社會上的成功。

只有親眼目睹這樣的工地，我們才能秉持判斷力，予以置評。重建與都市計畫部為了使這項實驗性計畫完全發揮應有的作用，不久前特別邀請數位人士參觀工地。

柯比意的馬賽集合住宅並非單獨一項實驗，而是最廣泛集合各種面向的一整組實驗：營造、造型藝術、面積不同的使用、採光、空調，以及容納居住能力。[…]

整棟建築相當高，然而並沒有厚重高牆。長135公尺、寬52公尺的正面牆配上水平條紋，看起來很輕盈。我們很快就明白，從造型藝術的角度來看，高6公尺的支撐墩柱帶給這座建築的益處，一如某些家具的座腳：這些墩柱具有道德與美學的優點，釋出地面，行人也不會愕然與正面牆面對面。整棟建築像浮在空中的船，在墩柱之間，風景被分割成一幅幅繪畫。

集合住宅的主要工程已完成。然而，鋼筋混凝土的構架——也就是柯比意所稱的酒瓶架(絕妙的比喻！)——還要再等一年才能居住。到那時，近400間住宅將像酒瓶一樣，整齊放在這座巨大骨架的格子中。[…]

所有見識到集合住宅、承認建築可以擺脫廊柱結構的人，都同意這是建築上無庸置疑的成就。但是，這不僅是建築上的問題，也是人類新生活的實驗。一定要去看看。

S. Gille-Delafon
載《藝術》
1949年12月9日

由國家顧問戴榭(Henri Texier)主持的「法國美學促進會」(Société pour l'esthétique de la France)向法院提訴，要求停止集合住宅工程。以下是《巴黎人民解放報》(Le Parisien libéré)的報導。

捍衛法國美學的國家顧問戴榭先生，砲轟馬賽人已開始搬入的「光輝城市」。

「光輝城市」已花費約30億法郎，設計人柯比意先生的集團，為此可能還要花一小筆額外費用：兩千萬。

這就是「法國一般美學促進會」主席戴榭先生要求的損害賠償。[…]

目前情況如何？身兼國家顧問的戴榭先生，他的生活似乎早就被柯比意先生在米榭雷(Michelet)大道拔地而起的龐然大廈折磨得面目全非。他不怎麼在乎馬賽集合住宅的新構想——321間公寓、內部特有的商店、游泳池、運動場、托兒所、每層樓一條的18條內部道路；他更在乎這座建築「怪物」的奇醜無比。

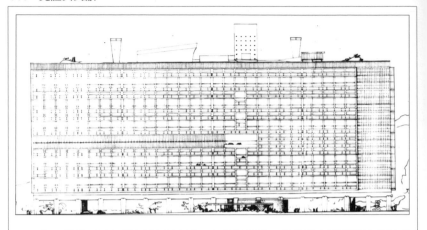

第一批住戶在了解「使用方法」後都聲稱很高興，尤其是廚房與客廳是一體的——這並不讓原告感興趣；自命法國美學捍衛戰士的戴樹先生，只是個美感受傷的男人。[…]

但是，戴樹先生為藝術操心的背後，可清楚見到另一種物質利益的考量，他其實代表那些提出計畫未被重建部部長克勞迪-波帝採納的建築師。

這些建築師未能阻止「光輝城市」的興建，但是至少希望這項令人氣結的先例不要重演，特別是在南特(Nantes)，因為南特市已開始討論建造集合住宅的可能了。

載《巴黎人解放報》
1952年8月25日

1952年10月14日的落成儀式在集合住宅屋頂的天臺舉行，柯比意激動不已，好不容易才念出這篇簡短講辭。

我很榮幸、很高興也很驕傲地把這座集合住宅交給你們；它的規模完全依照設計，是全世界第一座展示現代住宅形式的建築，應法國政府要求，不受任何條規約束。

[…]作品已在我們眼前完成[…]，聳立，沒有條規，反對那些有害無益的條規，是為了人民而建，依人體尺度訂做，也利用了紮實的現代科技，展現混凝土的新光采；它的完成，是為了把這個時代令人驚歎的資源，運用於社會的基本單位——住家。

法國重建部部長克勞迪-波帝熱烈擁護柯比意，頒發法國榮譽勳位第三級獎章給柯比意時，公開表示對他建築作品的激賞。

我不想掩飾我的感動。剛才柯比意已在他朋友、合作夥伴、追隨者以及幫助他的人面前，展露他的感動。我們

在此，與其說是慶祝落成，不如說是為這座集合住宅的存在作見證。這座建築曾引發這麼多議論，鼓動這麼多激情，也許正因為如此，結果是，每個人對它都多多少少有些在乎[…]。今天，我們不應再理會人們的狹小器度與誤解[…]

集合住宅到底是什麼？這是法國所有建設中的一環，是在解除德軍占領後所建249,000住宅中的320間。由此看來，那些指責我們浪費錢胡搞、任建築師柯比意予取予求的狂烈批評，其實站不住腳。

事實上，這320間住宅深具重要性，是政府在解放後數年間展開的一系列實驗性都市高樓的一環，也很可能是唯一完全名副其實的實驗計畫。

集合住宅各方面都是實驗：對都市大樓本身的建築概念、住宅觀、住宅設備，甚至連居住的方式也是實驗。而且最讓人驚訝的，可能是我們現在了解，過去所有的批評都與事實恰恰相反：事實明擺在眼前。

有人說集合住宅是山窟，但是，這其實更像修道院：沒有噪音，永不會有噪音，光輝城市的居民完全享有居家隱私。

有人說這是詭異的雞兔同籠，但是其實，孩子們從沒這樣跟父母分開過，享有自己的地盤；他們說孩子自己的空間狹小無聊，事實上，他們能在自己的天臺上玩得痛快。

與集合住宅的孩子相比，其他孩子在漫漫多夜裡只能窩在蒸氣彌漫熱過頭的小廚房，而在春天與秋季的白天，只能在人行道一隅或四到六層樓的天井中玩耍，甚至往往連夏季長日也是如此(編按：意即享受不到陽光)。

有人說這裡光線不足，這些公寓其實沐浴在光線中。他們說這裡不舒適，其實，他們必須在夏天造訪才能明白，甚至要住在裡頭，哪怕只是短暫停留。

盛暑時，全馬賽住家都關上窗外遮陽板以擋住烈日，但是在集合住宅，由於承襲自古希臘人傳統的方向座落得宜，光線完全透入屋內，卻涼爽舒適多了。

落成典禮後不久，克勞迪-波帝致函柯比意的92高齡母親，向她稱讚柯比意的作品。

我們剛從馬賽回來，更確切地說，剛從馬賽目前唯一具有分量的地方回來，也就是您兒子建的住屋。

若您曾為他的作品擔心，現在您大可放心了。他做得很好，比朋友們預想的都好。他向來很有自信，他是對的。那些誹謗者若不表態改過遷善，就讓他們去自打嘴巴，念他們的禱文，不要再見人！

這是適合20世紀中葉人的居所，要達到目標並不容易。它屬於這個時代，與它同類的居所寥寥無幾，將讓人享受居家幸福。

柯比意很高興。我可以告訴您，他非常感動，朋友們也同樣感動。

政治思想？
從受攻訐到享盛名

柯比意始終捍衛他對
國民住宅(la Cite)的一套概念，
卻不帶政治立場。但是，
身為建築師與都市計畫者，
為了實現想法，他常企圖
與他所稱的「當權者」接近。
他不善交際，又不篩選
交往對象，所以被部分人士
戴上各種政治極端的帽子。
法國政府遲遲才體認柯比意的
建築才華，但為時已晚，
使他無法完成一套
國家級的建築計畫。

法國藝術史家法杭卡斯泰(Pierre Francastel)在1956年出版的《藝術與技術》(*Art et technique*)中，承認柯比意的影響與獨立的政治態度，卻認為他的建築世界有如納粹集中營。

柯比意這位理論家及藝術家，在今日產生巨大影響。我想我們，或至少我們這一代，永遠說不盡對他的正負兩面評價。[…]人們甚至開始詰問，柯比意的論述在今日是否會成為一種新學院派的教本。[…]

柯比意講究秩序。他構想的秩序，不僅關乎宏偉建築系統的內在邏輯，也關係到社會規範。我必須表明，在「新秩序派」占據法國的年代(編按：意即德軍占領法國)，柯比意曾展現最崇高的尊嚴。[…]所以我們不應該忘記，不論某些批判有多犀利，都無法打擊柯比意的忠貞與操守。

柯比意建造的世界，是集中營的世界；或者充其量只能算是猶太貧民窟。但我重申，我們絕不能就此以為，柯比意是為貝當與希特勒的秩序作宣傳，後兩者的雙手或衣袖都被泥與血玷污。但是，柯比意清楚反映出肆虐這個時代之惡，也就是這種張牙舞爪的新秩序、一種意識形態的變體；在我看來，這種意識形態本身對人類的未來極度危險。

柯比意的素描自畫像。

法國建築史家歐得柯（Louis Hautecoeur）在1938年出版的《論建築》（De l'architecture）中，認為柯比意的美學類似「社會共產主義」理論。

一大群研究現代理論的建築師，似乎都以社會需求作為美學基礎。他們這套美學與社會共產主義理論彼此相關，他們的功能主義與歷史唯物論相互關聯。[⋯]柯比意先生認為，建築是滿足一系列需求的方法。柯比意先生當然明白，這種定義無法道盡建築這項概念，所以他在著作中，也提出有關幾何比例之美的經典論述。[⋯]瑞士建築師德桑傑（Alexandre de Senger）先生在一份措詞非常強烈的聲明中[⋯]，甚至認為柯比意先生主張下列這些理論：個人不再存在於布爾什維克社會；人只是龐大組織中的一項標準元件，建築也應該採用標準元件；摒棄地區或民族的不同風格，建築應該換上世界公民性格，就像革命的共產國際精神。

德桑傑在1942年6月4日的《北非工程報》中，直截了當地指控柯比意與「金融鉅子」勾結，以摧毀巴黎，創造出新一批奴役無產階級。

柯比意毫無忌憚地請求金融鉅子協助。他告訴他們，摧毀巴黎與所有城市後，混凝土業與資助新建設的銀行就能大撈一筆。

　　新建設將摧毀一切有組織的行業，創造出新的無產大眾。削弱非布爾什維克軍隊，壯大布爾什維克軍隊，就是靠這種方式。新建設會摧毀造型藝術文化、繪畫與雕塑，掏空人心，使人成為幾何學動物。新建設也為國際資本開啟廣大通口，巨幅增加國際資本無所不包的權力。我們可清楚看到與俄國相同的發展，結果導致國家資本主義專擅。[⋯]

　　我們都見證到，匿名的資本藉由布爾什維克主義的協助，大舉劫掠。

　　這項規模巨大的行動，是由新建設國際促進會（l'Association internationale pour la construction nouvelle）統籌[⋯]，由一位叫作傑登（Siegfried Gedeon）的猶太人指揮⋯⋯

《光輝城市》於1935年出版後，法國藝術史家伏希雍（Henri Focillon）致函柯比意，表達他的激賞，認為柯比意是新時代的聖西蒙主義者（編按：聖西蒙[Saint-Simon]是19世紀法國烏托邦社會主義者）。

我回到巴黎後，拜讀《光輝城市》，不能棄卷。我走向這座城市，是未來的住戶嘗試忘記目前身處的住所──這裡只有灰泥牆與毛織裝飾的家具；我只能待在這裡，憑想像打造您的城市。我感謝您，也稱許您；您在書中協助我們自我定義，還提出一套充滿歡樂與光線、了不起而且可實行的城市計畫，藉此嚴謹勾勒出未來的人類。像您這樣不肯束手就縛的人很罕見，您和那些聖西蒙主義者一樣，氣魄驚人；我們開始發現到，他們不是

夢想家，而是在上一世紀獻身運河、城市與鐵路建設的工具製造家。除了提出這座獻給陽光與理性、令人激賞的城市，這本書既是您精神拓展的回憶錄，也是一份最令人驚歎的文獻集，處理社會生物學。您精心選擇了一些現象加以討論，使這本書在目前更顯珍貴。我爲您的著作取名「亞特拉斯」(Atlas；編按：古希臘神話中支撐天的巨人，也意指「地圖集」)，因爲它承諾一個嶄新豐富的世界。[…]我獻上友誼，向您的大作致敬；此書不是詩人的幻夢，而是實證的資料。

1965年9月1日，法國文化部長馬勒侯在羅浮宮方形中庭廣場舉行的柯比意國葬典禮上，公開讚揚柯比意才華。

正當法國政府決定大禮公葬柯比意，我們收到下面這封電報：「希臘建築師們深感悲慟，決定派遣他們的會長，代表出席柯比意的葬禮，把雅典衛城的泥土撒在他的墓上。」

昨天又有一封電報：「印度。柯比意在此建造數件傑作，還打造了首都昌第加。我們將出席葬禮，爲他的骨灰澆上恆河水，致上最高敬意。」

應有的回報，總是來得太晚。[…]柯比意先生曾遭遇許多重量級敵手，其中有些人就身處席間，爲葬禮增光，其他人則已作古。但是，他們沒有一個人曾像柯比意那樣成爲建築革命的同義詞，因爲，沒有人曾像柯比意那樣長期忍受謾罵。

榮耀歷經侮辱，最顯燦爛。這項榮耀，與其說是獻給在世時幾乎無意接受榮耀的作者，不如說是獻給他畢生的創作。以一間廢棄修道院的長廊爲工作室(編按：參見第74頁圖說)，經過這麼多年，經常構思規畫大都會的柯比意，竟然在一間孤寂的小木屋中謝世。[…]

他曾是畫家、雕塑家，較不爲人知的是，他也是詩人。他不曾爲繪畫、雕塑或詩奮戰：他只爲建築奮戰。[…]他的名言：「住屋是用來居住的機器」，與他本人一點也不相符；與他真正相符的是這句話：「住屋是生活的首飾盒」，是製造快樂的機器。他始終夢想城市，〈光輝城市〉計畫的高塔卻豎立在廣大花園之中。他在宗教上是不可知論者，卻建造了這個世紀最扣人心弦的教堂與修道院。[…]

他的高貴風範有時是不知不覺的，使他能靈活運用理論——往往是預言式的理論，幾乎總帶有攻擊性，得理不饒人，成爲這個世紀的發酵因子。所有理論只有兩種命運：不是成爲傑作，就是遭人遺忘。但柯比意的理論卻帶給建築師偌大責任，也就是今日他們肩負的責任——以人類精神發揮大地提供的可能性。柯比意改變了建築，也改變了建築師。這就是爲什麼他是最早啓發這個時代的人物之一。[…]根本上，柯比意是1920年說過下面這句話的藝術家：「建築是在光線中集合多種形式，拿它們玩有學問、正確又壯觀的遊戲。」之後他又

馬勒侯向柯比意畢生風範與建築創作致敬。

說：「就讓這些粗陋的混凝土向我們揭示，我們的感受在水泥環伺下變得多麼精緻……」他以功能與邏輯為名義，發明那些率性無理卻令人讚歎的形式。[…]建築形式各異，卻緊密相繫——讓我們清楚看到這一點的，並非他的理論，而是他的作品。[…]

這是使芬蘭改頭換面的建築師艾爾托（Alvar Aalto）從英國寄來的簡訊：「60歲以下的建築師，沒有一個不受到他的影響。」蘇維埃也表達哀悼之意：「現代建築失去了最重要的大師。」美國總統則說：「他的影響是全球性的，他的作品歷久彌堅的程度，歷史上只有少數藝術家能夠匹敵。」[…]

永別了，我年高德劭的大師，我的老友，晚安……這是獻給您的恆河聖水與衛城的泥土。

柯比意逝世時，全球最知名建築師紛紛指出大師作品對建築未來的重要。

我們很難看出他作品所有蘊涵。在他消失、我們有限視野無法尋回蹤影的那一瞬，他偉大高貴的人格所具有的衝擊與分量，像閃電般在我意識中出現。他未能繼續在生命中發揮無比潛能，真是大哀！[…]柯比意的學識才能無所不包，他的作品與生命特質是生活平衡，以及建築活動、詩作與發明富如泉湧。他創造出一套新的價值觀，廣泛得足以豐富未來的世代。

格羅佩斯，1965年9月10日

現在所有人都承認柯比意是偉大建築師、偉大藝術家、真正革新者。[…]對我來說，他最深刻的意義在於，他真正解放了建築與都市計畫。

密斯范德羅，1965年9月7日

柯比意與世長辭這個令心痛心的消息使我們震驚；心緒平復後，我們不得不思考他畢生的創作。事實上，他實在太具創造力，要決定他到底在哪一個領域最卓越，是件困難的事。他是藝術家，又是新建築前鋒，也影響鼓舞年輕一代。我們的老柯，這樣一個勤奮有活力的人雖然離開人世，但斯人已杳，他的作品仍將繼續。

柏耶，1965年9月20日

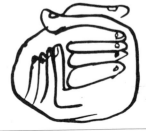

總整理

柯科比意在寫作中，幾乎從未停止反省自己的人生歷程。1965年7月，他77歲，就在他告別人世前幾星期，他在《總整理》(*Mise au point*) 這本小書中，作了最後一次傾吐。

思想，是唯一可傳遞的事物。一年又一年過去，人類透過抗爭、工作與自我磨練，一點一滴攢下一定資本，取得個人的戰利品。但是，個人熱中的一切追尋、所有資本、所有付出重大代價所獲得的經驗，都將消失。死亡，是生命的法則。大自然以死亡終結所有活動。唯有思想這個靠努力工作得來的果實，可以傳遞下去。日子一天天過去，韶光荏苒、生命流轉……[……]

打從年輕起，我就開始直接接觸物品的重量。材料的沉重與材料的韌性。接著與人接觸：人的各種特質，人的耐力，以及人所面對的阻力。我一生都與材料和人為伍。我一生都針對建材的重量，提出大膽的解決之道……竟然成功了！

我一生都在觀察人，認清他們，有時候他們令我詫異，現在偶爾仍教我吃驚。然而，我樂於去體認、去承受我曾看過的以及正在看到的……我一生都透過風與陽光，扮演我卑微的角色。[……]

我77歲了，對人生的體悟是：人的一生中，一定要有所事事。也就是說，要謙虛為懷、行事確實精準。只有紀律、謙虛、持續與毅力，才能成就藝術創作的氛圍。

我已在某處寫過，生命的定義就是恆常，因為恆常是屬於大自然的，具有生產力。若想達到恆常，就必須謙虛，必須有毅力。這是勇氣與內在力量的見證，是存在本質的一種特色。[……]

我是隻驢子，但目光敏銳。重點是，目光敏銳，而且是隻有感官能力的驢子。我是隻對於比例有直覺的驢子。我是個講究視覺且要求到家的人。美就是美……[…]

自從我17歲半建第一間屋子起，我在工作上經歷了冒險、困難、災難，以及偶有的成功。現在77歲，我的名聲傳遍全世界。我的研究與理念似乎有時獲得贊同，但是障礙與阻撓者也大有人在。

我如何因應？我過去一直很積極活躍，現在也是。我的研究總不脫寫詩，因為詩歌直指人心。我是個重視視覺的人，用雙眼與雙手工作，造型藝術表現最能令我心領神會。一切涵蓋一切：一致性、融貫性、一體性。建築與都市計畫結合：處理同一問題，需要同一專業。

我不搞革命，是個害羞的人，不介入那些我不關注的事；但是各個元素與事件都具有革命性，我們必須冷靜以待，保持客觀的距離。[…]

在喧鬧與人群之外，在我僻靜的小窩(因為我性好沉思，甚至把自己比作驢子——我真的這麼認為)，這50年來，我研究「凡夫俗子」，還有太太與孩子。

我投入一項要務，就非得找到解決方法不可：賦予住家神聖感，使住家成為家庭的殿堂。

從這一刻起，一切都變得不同。住宅的每一立方公分都像黃金一樣珍貴，代表可能的幸福。秉持這種空間觀與目的論，你們今天就能建一座適合家庭的殿堂，有別於昔日蓋的那些大教堂。只要你們投入心血，就辦得到。[…]

處理位置與地方，這是「營建者」的任務。「營建者」正是一種新行業；這項新行業必須以持繼不懈的友好對話，連結工程師與建築師，也就是建築藝術的左右手。

在過去情況下，住屋絕不可能成為家庭的殿堂。當時，我們蓋房子出租，靠租金過日子。建築的概念不健全，因為它的定義不精確；真正的定義是，創造居住、工作與娛樂的位置與地方，使它們處於「自然的環境」，也就是聽從陽光——我們無可推翻的主人——的最高指揮，因為，日夜交替永遠支配人類活動的有效順序。[…]

必須重拾人的本質。必須重拾直線，同時以基本法則——生物學、自然界、宇宙——為主軸。無可曲折的直線，就像大海盡頭的地平線。[…]

所有這一切都在腦海中發生、化為言語，一點一滴發展雛型，與此同時，人生飛逝如一陣暈眩，我們走到盡頭，卻渾然不覺。

巴黎
1965年7月

Le Corbusier

柯比意基金會

創立於1968年，遵照建築師的意思，柯比意基金會(La Fondation Le Corbusier)設在尙內黑-拉侯許別墅，是一間公益機構。

基金會是柯比意的全權繼承者，在精神與遺產保存上，握有並負責所有與建築師的建築、造型藝術、文學創作有關的權利與義務。

基金會保存柯比意絕大部分的文獻資料，包括：素描、習作、設計圖、寫作手稿、攝影作品。此外，它還收藏柯比意以各種手法創作的各式藝術品，如：素描、油畫、掛毯底圖、拼貼、版畫，以及大部分他和薩維納一起合作的雕塑作品。它也繼承了建築師的個人藏書，確保這部分遺產的保存。

基金會還管理一座以柯比意及其作品為主題的圖書館，開放給大學生、建築師、史學家、研究人員及所有業餘愛好者，並接待參訪者參觀拉侯許別墅。

基金會策畫展覽、交流與研討會，並協助其他展覽組織，主要透過出借基金會的收藏作品。一旦柯比意設計的建物業主提出要求，基金會還提供保存或修復上的建議。

基金會和法國及國外對柯比意作品有興趣的機構保持密切聯繫，也與在現代建築及保存建物上遭遇困難的行政單位經常保持聯繫。

柯比意的建築作品

法國
巴黎

· 民眾之家(Maison du peuple)，1926年。Rue des Cordelieres，13區。

· 布拉內斯別墅，1924-1927年。24bis, Bd. Massena，13區。

· 救世軍收容中心，1929-1933年。12, Rue Cantagrel，13區。

· 歐贊方工作室(Atelier Ozenfant)，1923-1924年。53, Av. Reille，14區。

· 大學城瑞士館，1929-1933年。7, Bd. Jourdan，14區。

· 大學城巴西館，1957-1959年與柯斯塔共同設計。7, Bd. Jourdan，14區。

· 拉侯許-尙內黑別墅，1923-1925年。8-10, Square du Docteur-Blanche，16區。

· 大廈(Imeuble)，1933-1935年。24, Rue Nungesser et Coli，16區。

大巴黎地區
塞納河畔的布洛涅(Boulogne-sur-Seine)

· 力普希茲別墅，1924-1925年。9, Allée des Pins。

· 特尼西昂別墅，1923-1926年。5, Allée des Pins。

· 米夏尼諾夫別墅，1923-1926年。7, Rue des Arts。

· 庫克別墅，1926-1927年。6, Rue Denfert-Rochereau。

La Celle-Saint-Cloud

· 安菲爾週末之家(Maison de week-end Henfel)，1935年。49, Av. du Chesnay。

塞納河畔的納伊(Neuilly-sur-Seine)

· 賈武宅邸，1951-1955年。81bis, Rue de Longchamp。

柏西(Poissy)

· 薩瓦別墅，1929-1931。82, Chemin de Villiers。

Vaucresson

· 貝斯努別墅(Villa Besnus)，1923年。Bd. de la République。

· 史坦別墅，又稱「天臺府」(Les Terrasses)，1927-1928年。17, Rue du Professeur-Victor-Pauchet。

大巴黎地區以外
波爾多-貝薩克
· 傅裕杰社區(Quartier Frugès)，1924-1927年。Av. Henri-Frugès。

Briey-en-Foret
· 集合住宅，1956-1963年。Rue du Dr-Giry。

Eveux-sur-l'Arbresle(距離里昂20公里)
· 拉都瑞特修道院，1953-1960年。

費米尼(距離聖德田**12**公里)
· 文化館，1955-1965年；體育場，1955-1968年；集合住宅，1959-1967年。

La Palmyre(位於距Royan20公里的Les Mathes)
· 勒塞斯當別墅(Villa Le Sextant)，1935年。

馬賽
· 集合住宅，1945-1952年。280, Bd. Michelet。

Mulhouse(城外**12**公里處)
· 剛尼菲船閘(Ecluse de Kembs Niffer)，在隆河到萊茵河的運河上，1960-1962年。

Podensac(距離波爾多**35**公里)
· 水堡(Château d'eau)，1917年。

Le Pradet(距離土倫**7**公里)
· 孟鐸別墅(Villa de Mandrot)，1930-1931年。

南特-荷賽
· 集合住宅，1948-1955年，Bd. le Corbusier。

宏廂(距離貝爾福**20**公里)
· 高地聖母禮拜堂，1950-1955年。

馬丹岬
· 柯比意海濱小屋，1951-1952年。
· 柯比意夫婦之墓，1957年，墓園。

聖迪耶
· 杜瓦工廠，1947-1951年，88, Av. de Robache。

在世界其他各地

德國
Charlottenbourg，柏林
· 集合住宅，1956-1958年。Heilsberger Dreieck 143。

斯圖加特
· 威森霍夫社區的兩棟住宅，1927年。

阿根廷
La Plata
· 居宇樹別墅(Villa Curutchet)，1949年，320 Bd. 53。

比利時
安特衛普
· 吉耶特宅邸(Maison Guiette)，1926-1927年，32, Av. des Peupliers。

巴西
里約熱內盧
· 教育部，1936年，與O. Niemeyer及柯斯塔合作。

美國
劍橋(麻州)
· 卡本特中心，1960-1963年。Quincy St. 24, Harvard University。

印度
昌第加(旁遮普省)
· 都市計畫，1952-1963年；最高法院，1955年；祕書處，1958年；議會，1962年；藝術與建築學校，1964-1969年；博物館，1964-1968年。

亞美達巴得(Gujarat)
· 紡織協會大樓，1954年；沙拉拜別墅，1956年；秀丹別墅，1956年；博物館，1958年。

日本
東京
· 西洋美術館，1959年。

瑞士
拉秀德豐
· 法雷別墅，1905-1907年。1, Chemin de Pouillerel。
· 史托茲別墅，1908-1909年。6, Chemin de Pouillerel。
· 賈克梅別墅，1908-1909年。8, Chemin de Pouillerel。

・尚內黑別墅，1912年。12, Chemin de Pouillerel。

・拉斯卡拉電影院。32, Rue de la Senne。

・舒沃博別墅，1916-1917年。167, Rue du Doubs。

柯索

・尚內黑宅邸，又稱「小屋」，1924-1925年。21, Route de Lavaux。

日內瓦

・光明大樓，1930-1932年。2, Rue Saint-Laurent。

勒洛克勒

・法傑柯別墅，1912年。6, Rue des Billodes。

蘇黎士

・柯比意-韋柏中心(Centre Le Corbusier-Heidi Weber)，1963-1967年。Ho:sschgasse。

突尼西亞
Carthage

・貝佐別墅(Villa Baizeau)，1928-1932年。Sainte-Monique。

俄羅斯
莫斯科

・中央大樓，1929-1935年，Rue Miasnitzkaya N 35/41。

* * *

1977年，在柯比意過世22年後，根據1925年巴黎國際裝飾藝術展新精神展示館的設計圖，在波隆納又建造一座新館，原始建築則於展覽結束後即遭拆除。

義大利
波隆納

・新精神展示館(原始展館建於1925年，1977年在烏貝西及G. Gresleli的指導下重建)。

柯比意的著作

・《德國裝飾藝術運動研究》(*Etude sur le mouvement d'art déoratif en Allemagne*)，拉秀德豐Haefeli & Cie出版社，1912年。

・《後立體派》(*Après le cubisme*，與歐贊方合著)，巴黎Commnentaires出版社，1918年。(義大利Bottega d'Erasmo出版社重出，1975年)

・《邁向建築》(*Vers une architecture*)，巴黎Crès出版社，1923年。(巴黎Arthaud出版社重出，1990年)

・《現代繪畫》(*La Peinture moderne*，與歐贊方合著)，巴黎Crès出版社，1925年。

・《都市計畫》(*Urbanisme*)，巴黎Crès出版社，1925年。(巴黎Arthaud出版社重出，1980年)

・《今日裝飾藝術》(*L'Art déoratif d'aujourd'hui*)，巴黎Crès出版社，1925年。(巴黎Arthaud出版社重出，1980年)

・《現代建築年鑑》(*Almanach d'architecture moderne*)，巴黎Crès出版社，1925年。(巴黎Connivences出版社重出，1987年)

・《住家與華宅》(*Une maison, un palais*)，巴黎Cre`s出版社，1928年。(巴黎Connivences出版社重出，1989年)

・《細論建築與都市計畫現狀》(*Précisions sur un état présent de l'architecture et de l'urbanisme*)，巴黎Crès出版社，1930年。(巴黎Vincent Fréal出版社重出，1960年)

・《第一色系》(*1ᵉʳ Clavier de couleurs*)，瑞士巴塞爾Salubra出版社，1931年。

・《航空器》(*Aircraft*)，倫敦The Studio出版社，1935年。巴黎Trefoil/Adam Biro出版社，1987年。

・《光輝城市》(*La Ville radieuse*)，布洛涅今日建築出版社，1935年。(巴黎Vincent Fréal出版社重出，1964年)

・《當教堂是白色的——膽小國遊記》(*Quand les cathédrales étaient blanches...Voyage au pays des timides*)，巴黎Plon出版社，1937年。(巴黎Denoël Gonthier出版社重出，1977年)

・《大砲？彈藥？謝謝，請給房子》(*Des*

cannons? Des munitions? Merci, des logis S. V. P.)，布洛涅今日建築出版社，1938年。

· 《巴黎的命運》(*Destin de Paris*)，巴黎-克雷蒙-菲杭Sorlot出版社，1941年。

· 《四條要道》(*Sur les quatre routes*)，巴黎NRF Gallimard出版社，1941年。(巴黎Denoe:l Gonthier出版社重出，1970年)

· 《人類之家》(*La Maison des hommes*，與E. de Pierrefeu合著)，巴黎Plon出版社，1942年。(日內瓦Palatine出版社重出，1965年)

· 《雅典憲章》(*La Charte d'Athènes*)，巴黎Plon出版社，1943年。(巴黎Le Seuil出版社重出，1971年)

· 《與建築系學生的對談》(*Entretien avec les étudiants des écoles d'architecture*)，巴黎Denoe:l出版社，1943年。(巴黎Editions de Minuit出版社重出，1957年；巴黎Le Seuil出版社一起重出《雅典憲章》，1971年)

· 《人類的三種集居形式》(*Les Trois Etablissemens humains*，合著)，巴黎Denoe:l出版社，1945年。(巴黎Editions de Minuit出版社以書名《人類的三種集居形式的都市規畫》重出，「動力」(Forces vives)系列，1959年)

· 《都市計畫思辯》(*Manière de penser l'urbanisme*)，布洛涅今日建築出版社，1946年。(巴黎Denoël Gonthier出版社重出，1977年)

· 《模矩》(*Le Modulor*)，布洛涅今日建築出版社，1950年。(1991年重出)

· 《阿爾及爾詩歌》(*Poésie sur Alger*)，巴黎Falaize出版社，1950年。(巴黎Connivences出版社重出，1989年)

· 《小屋》(*Une petite maison*)，蘇黎士Girsberger出版社，1954年。(蘇黎士Artémis出版社重出，1987年)

· 《直角之詩》(*Le Poème de l'angle droit*)，巴黎Tériade出版社，1955年。(柯比意基金會/巴黎Connivences出版社重出，1989年)

· 《模矩2，給使用者的忠告》(*Modulor 2. la Parole est aux usagers*)，巴黎今日建築出版社，1955年。(1991年重出)

· 《都市計畫是關鍵》(*L'Urbanisme est une clef*)，巴黎Forces vives出版社，1955年。

(1966年重出)

· 《巴黎的都市計畫》(*Les Plans de Paris*)，巴黎Editions de Minuit出版社，1956年。

· 《第二色系》(*2ᵉ clavier de couleurs*)，瑞士巴塞爾Salubra出版社，1959年。

· 《耐心研究工作室》(*L'Atelier de la recherche patiente*)，巴黎Vincent Fréal出版社，1960年。

· 《東方之旅》(*Le Voyage d'Orient*)，巴黎Forces vives出版社，1966年。(馬賽Parenthèses出版社重出，1987年)。

· 《柯比意的繪圖》(*Le Corbusier dessins*)，巴黎Forces vives出版社，1968年。

· 《東方之旅。手冊》，米蘭Electa/Le Moniteur/柯比意基金會，1987年。

· 《總整理》，巴黎Forces vives出版社，1966年。(日內瓦Archigraphie出版社重出，1987年)

· 《柯比意。記事本》，紐約建築史基金會(*The Architectural History Foundation*)，1981-1982年；巴黎Herscher/Dessain et Tolra出版社，1981-1982年。

全集

· 《1910-1965年》，蘇黎士Artémis出版社，1967年。(1991年重出)。

· 《1910-1929年》，蘇黎士Girsberger出版社，1929年。(蘇黎士Artémis出版社重出，1991年)

· 《1929-1934年》，蘇黎士Girsberger出版社，1935年。(蘇黎士Artémis出版社重出，1991年)

· 《1934-1938年》，蘇黎士Girsberger出版社，1939年。(蘇黎士Artémis出版社重出，1991年)

· 《1938-1946年》，蘇黎士Girsberger出版社，1947年。(蘇黎士Artémis出版社重出，1991年)

· 《1946-1952年》，蘇黎士Girsberger出版社，1953年。(蘇黎士Artémis出版社重出，1991年)

· 《1952-1957年》，蘇黎士Girsberger出版社，1957年。(蘇黎士Artémis出版社重出，1991年)

· 《1957-1965年》，蘇黎士Artémis出版社，1965年。(1991年重出)。

· 《1965-1969年》，蘇黎士Artémis出版社，1970年。(1991年重出)。

圖片目錄與出處

柯比意基金會(FLC)：文獻、照片及作品(素描、油畫、雕塑、掛毯等)，由巴黎柯比意基金會保存。

封面

〈模矩〉，石版畫，1956年，FLC。

封底

〈拉侯許別墅〉，巴黎。

書脊

〈馬賽集合住宅〉，結構模型習作，1946年，FLC。

扉頁

1-7 石版畫，載《直角之詩》，1955年。
9 宏廂高地聖母禮拜堂。

第一章

10 〈侏羅山風景〉(細部)，水粉畫，約1905年，FLC(2204)。
11 〈烏鴉〉，速寫，FLC。
12上 懷錶錶殼雕刻，1902-1903年，FLC。
12下 與同學貝漢(左)攝於侏羅山，照片，FLC。
13上 〈花與葉〉，水彩，1905或1906年，FLC(2206)。
13下 孩提時的柯比意與哥哥阿勒貝及雙親，照片，1889年，FLC。
14上 雷普拉得尼耶，照片。
14下 〈法雷別墅〉，照片，約1907年，

FLC。
15 〈西耶納，主教教堂〉，水彩，1907年，FLC(6055)。
16 〈菲耶索〉，水彩，1907年，FLC(2856)。
17上 〈艾瑪修道院〉，佛羅倫斯附近，速寫，1907年，FLC。
17下 〈紐倫堡的城堡〉，1908年，水彩，FLC(2031)。
18 〈奧古斯特・裴瑞〉，速寫，1924年，FLC(2453)。
19 奧古斯特・裴瑞，25重號建築，方克蘭街，巴黎，1903年。

第二章

20 〈自畫像〉，水彩，1917年，FLC(5131)。
21 〈貝殼〉，速寫，1932年，FLC。
22 〈賈克梅別墅〉，繪圖及照片，約1910年，FLC。
23 〈史托茲別墅〉，繪圖及照片，約1910年，FLC。
24上 〈鄉村房舍〉，速寫，年代不詳，FLC(6082)。
24下 〈塔諾弗〉，保加利亞，速寫，1911年，FLC(2496)。
24/25 柯比意攝於帕德嫩神殿，照片，1911年，FLC。
25 〈東方之旅的路線圖〉，速寫，1911年，FLC。
26/27 〈帕德嫩神殿和伊斯坦堡〉，東方之旅的速寫(細部)，1908及1911年，FLC(2454，1784，3號速寫簿，1911，2384，1941，6111)。
28 法傑柯別墅，照片，FLC。
29 尙內黑別墅，照片，FLC。
30/31 舒沃博別墅，設計圖細部及照片，FLC。
32/33 根據多米諾原則所建的系列建築群，速寫，1915年，FLC(1931)。

32下　多米諾系統的框架，繪圖，1914年，FLC(19209)。

33下　柯比意、阿勒貝及雙親攝於拉秀德豐，約1918年，照片，FLC。

第三章

34　拉侯許別墅，巴黎。

35　〈手〉，速寫，FLC。

36/37　〈系列房屋〉，1919年，載《邁向建築》。

36下　〈魯榭宅邸，藝術家之家及光輝農場〉，示意圖，1929、1922及1938年，FLC(18253、30198、28619)。

37下　柯比意與妻子伊芳，照片，約1935年，FLC。

38　〈壁爐〉，繪畫，1918年，FLC(134)。

39上　〈三個瓶子〉，繪畫，1926年，FLC(144)。

39下　柯比意和歐贊方及阿勒貝，照片，約1918年，FLC。

40左　〈貝殼〉，速寫，1932年，FLC。

40右　〈雷傑〉，速寫，年代不詳，FLC(4798)。

41　〈裸體自畫像和伊芳〉，速寫，年代不詳，FLC(4796)。

42　〈兩個帶著項鍊坐著的女人〉，繪畫，約1929年，FLC(89)。

43上　〈與貓和茶壺為伴的女士〉，繪畫，1928年，FLC(85)。

43下　〈阿卡松的漁婦〉，繪畫，1932年，FLC(239)。

44　書頁，載《邁向建築》。

44/45　《新精神》期刊第一期的細部。

46上　〈多別墅聯合大廈〉，示意圖，1922年，FLC(19083)。

46下　〈西特翰住宅〉，速寫，1922年，FLC(20709)。

47上　新精神展示館，巴黎，1925年，照片，FLC。

47下　新精神展示館起居室的布置，1925年，照片，FLC。

48　巴黎地圖，1937年，FLC。

48/49　〈三百萬居民的當代城市計畫〉，模型，1922年，FLC。

49　〈改變城市〉，演講時畫的說明圖，1929年，FLC(32088)。

50　〈賈許別墅〉，草圖，1928年，FLC(8076)。

50/51　史坦別墅，照片，FLC。

51　邱奇別墅，照片，FLC。

52　拉侯許別墅的室內畫廊，照片，FLC。

53　尚內黑別墅的客廳，照片，FLC。

54/55　薩瓦別墅，繪圖(31522、19425)與照片，FLC。

56左　〈工地雙漢〉，速寫，年代不詳，FLC(4921)。

56右　〈工程師與建築師〉，速寫，年代不詳，FLC(5543)。

57上　〈在巴西里約和約瑟芬·貝克〉，速寫，1935年，FLC(B4-239)。

57下　為傅裕杰設計的公寓，模型，FLC。

58　在貝薩克的傅裕杰社區落成典禮，照片，1926年，FLC。

59上　柯比意和伊芳在貝薩克，照片，FLC。

59下　〈小屋〉，柯索鎮，素描，FLC(4897)。

60/61上　日內瓦國際聯盟總部，設計計畫。

60/61下　莫斯科蘇維埃宮，模型。

62　巴黎救世軍收容中心，照片，FLC。

63　〈巴黎大學城的瑞士館〉，草圖，1930年，FLC(15356)。

64　莫立多大樓，照片，FLC。

64下　巴黎大學城的瑞士館，墩柱，照片，FLC。

65　威森霍夫城平面圖。

66上　貝倫斯為德國通用電氣公司設計的工廠，柏林，1913年。

66中　萊特設計的羅比屋，芝加哥，1906-1909年，設計圖。

66下　詹寧設計的賴特大樓，芝加哥，1891-1892年。

67　史坦別墅，2樓的自由規畫，照片，FLC。

68左　〈扶手椅〉，速寫，FLC(筆記簿35頁)。

68右　柯比意和貝希昂，1927年，照片。

68/69　邱奇別墅的圖書室。
70　書頁，載《新精神》第20期，1924年。
70/71　〈最大汽車〉，設計圖，1928年，FLC(22994)。
71　第一屆國際現代建築會議合照，1928年，國際現代建築會議檔案。

第四章

72　馬賽集合住宅。
73　〈貝殼〉，速寫，FLC。
74　1948年塞福街的工作室，照片，FLC。
75　〈菸草危機與駱駝生活〉，拼貼畫，維琪，1942年，FLC(PC 75)。
76上　馬賽集合住宅，外部樓梯，照片，FLC。
76下　馬賽集合住宅，工地，1946年，照片，FLC。
77上　馬賽集合住宅兩間公寓的剖面，模型，FLC。
77下　正在畫圖的柯比意，馬賽，照片，FLC。
78/79　馬賽集合住宅的屋頂天臺，立視圖及照片。
80　南特荷賽集合住宅，照片，FLC。
81上　馬賽集合住宅的內部街道。
81下　馬賽集合住宅的室內裝潢。
82上　〈宏廂〉，草圖，日期不詳，FLC(5645)。
82下　〈宏廂〉，草圖，1951年，FLC(E18-318)。
83　眾人參觀宏廂，照片，FLC。
84/85　宏廂高地聖母禮拜堂。
86下　賈武宅邸，照片，FLC。
87　杜瓦工廠，聖迪耶，照片，FLC。
88上　柯比意和尼赫魯，照片，FLC。
88下　昌第加，草圖，FLC(F24-726)。
89上　柯比意個展目錄的書名，皮耶・馬諦斯藝廊，紐約，1956年。
89下　〈藍橘色公牛〉，釉畫，1964年，FLC(email 4)。
90上　〈手〉，速寫，FLC。
90下　〈手〉，雕塑，1956年，FLC(17)。
90/91　在薩維納的工作室，1963年，照片，FLC。
91　〈女人〉，雕塑，1953年，FLC(12)。
92　〈圖騰〉，雕塑，1950年，FLC(8)。
92/93　〈紅色背景前的女人〉，掛毯，1965年。
94上　〈模矩〉，石版畫，1956年，FLC。
94下　〈模矩〉，FLC。
95　柯比意攝於演講時，照片，1952年，FLC。
96　石版畫，載《直角之詩》，FLC。
97　《阿爾及爾詩歌》書名頁，FLC。

第五章

98　昌第加。
99　〈手〉，速寫，FLC。
100　秀丹別墅，亞美達巴得。
101上　〈昌第加〉，草圖，1952年，FLC(F26-859)。
101下　昌第加全景。
102上　〈昌第加〉，都市計畫圖。
102下　柯比意在昌第加工地，照片，FLC。
103　昌第加，最高法院。
104　柯比意在拉都瑞特工地，照片，1953年，FLC。
105　拉都瑞特修道院，照片，FLC。
106上　卡本特視覺藝術中心，照片，FLC。
106下　人類館，蘇黎士。
107　東京西洋美術館，模型，FLC。
108上　文化館，費米尼，照片，FLC。
108下　柯比意與波帝，照片，FLC。
109上　費米尼教堂，速寫，1963年，FLC(16620)。
109下　文化館，費米尼。
110　荷ває達多兄弟站在柯比意繪於1950年8月3日的畫前面，照片，1950年(？)，FLC。
111　海濱小屋，馬丹岬，FLC。
111下　柯比意和伊芳的墓。
112　最高法院，昌第加。
見證與文獻

113 〈靜物習作〉，繪畫，1928年，FLC(216)。

114 雅各街工作室，速寫，日期不詳，FLC(5615)。

117 柯比意在雅各街工作室，照片，FLC。

118 〈威尼斯一景〉，水彩，日期不詳，FLC(拉侯許筆記簿)。

122 〈新精神展示館〉，載《現代建築年鑑》。

124 〈長椅〉，設計圖，1928年，FLC(19354)。

124/125 〈巴黎的瓦贊都市計畫〉，1925、1930年，載1931年的《生動建築》。

127 〈多米諾系統〉，模型，FLC。

128 〈史坦別墅〉，葛許，載1929年的《生動建築》

131 〈巴黎聖母院上的規線〉，載《邁向建築》。

132 致梅爾女士的信(細部)。

134/135 柯比意、皮耶、貝希昂設計的居家設備，客廳，秋季沙龍，1929年。

136 同上，規格化置物櫃的示意圖。

137 同上，廚房。

138 柯比意在莫立多大樓的工作室。

140 〈純粹主義靜物構圖〉。

142 馬賽集合住宅，墩柱，照片，FLC。

144 〈馬賽集合住宅〉，立視圖，FLC(28824)。

146 〈自畫相〉，素描，FLC(235)。

149上 柯比意與馬勒侯在印度合影，照片，FLC。

149下 〈交握的手〉，速寫，FLC。

150 柯比意的照片與簽名。

圖片版權所有

D. R.：9, 14上, 19, 66, 71。Charlotte Perriand：68右, 134/135, 136, 137。André Wogenscky：72, 78/79, 81, 84, 85, 86上, 98, 100, 101下, 103, 109下, 111下, 112。其餘圖片與資料的再製權均爲柯比意基金會授權使用。

編者的話

時報出版公司的《發現之旅》書系，獻給所有願意親近知識的人。

　　此系列的書有以下特色：

　　第一，取材範圍寬闊。每一冊敘述一個主題，全系列包含藝術、科學、考古、歷史、地理等範疇的知識，可以滿足全面的智識發展之需。

　　第二，內容翔實深刻。融專業的知識於扼要的敘述中，兼具百科全書的深度和隨身讀物的親切。

　　第三，文字清晰明白。盡量使用簡單而清楚的文字，冀求人人可讀。

　　第四，編輯觀念新穎。每冊均分兩大部分，彩色頁是正文，記史敘事，追本溯源；黑白頁是見證與文獻，選輯古今文章，呈現多種角度的認識。

　　第五，圖片豐富精美。每一本至少有200張彩色圖片，可以配合內文同時理解，亦可單獨欣賞。

　　自《發現之旅》出版以來，這樣的特色頗受讀者支持。身為出版人，最高興的事莫過於得到讀者肯定，因為這意味我們的企劃初衷得以實現一二。

　　在原始的出版構想中，我們希望這一套書能夠具備若干性質：

●在題材的方向上，要擺脫狹隘的實用主義，能夠就一個人智慧的全方位發展，提供多元又豐富的選擇。

●在寫作的角度上，能夠跨越中國本位，以及近代過度來自美、日文化的影響，爲讀者提供接近世界觀的思考角度，因應國際化時代的需求。

●在設計與製作上，能夠呼應影像時代的視覺需求，以及富裕時代的精緻品味。

爲了達到上述要求，我們借鑑了許多外國的經驗。最後，選擇了法國加利瑪 (Gallimard) 出版公司的 *Découvertes* 叢書。

《發現之旅》推薦給正值成長期的年輕讀者：在對生命還懵懂，對世界還充滿好奇的階段，這套書提供一個開闊的視野。

這套書也適合所有成年人閱讀：知識的吸收當然不必停止，智慧的成長也永遠沒有句點。

生命，是壯闊的冒險；知識，化冒險爲動人的發現。每一冊《發現之旅》，都將帶領讀者走一趟認識事物的旅行。

發現之旅 77

柯比意
現代建築奇才

原　　著—Jean Jenger
譯　　者—李淳慧
核　　譯—張瑞林
主　　編—張敏敏
文字編輯—曹　慧
美術編輯—張瑜卿
董 事 長
發 行 人 —孫思照
總 經 理—莫昭平
總 編 輯—林馨琴
出 版 者—時報文化出版企業股份有限公司
　　　　　108台北市和平西路三段240號三樓
　　　　　發行專線—（02）2306-6842
　　　　　讀者服務專線—0800-231-705・（02）2304-7103
　　　　　讀者服務傳真—（02）2304-6858
　　　　　郵撥—19344724 時報出版公司
　　　　　信箱—台北郵政79～99信箱
　　　　　時報悅讀網—http://www.readingtimes.com.tw
　　　　　電子郵件信箱—know@readingtimes.com.tw
印　　刷—詠豐彩色印刷股份有限公司
初版一刷—二○○五年七月十八日
定　　價—新台幣二八○元

Le Corbusier : l'architecture pour émouvoir
Copyright ©1993 by Gallimard
Chinese language publishing rights arranged with Gallimard through
Bardon-Chinese Media Agency（版權代理——博達著作權代理有限公司）
Chinese Translation copyright ©2005 by China Times Publishing Company
ISBN　957-13-4332-3
Printed in Taiwan. All rights reserved.

國家圖書館出版品預行編目資料

柯比意：現代建築奇才 / Jean Jenger原著；
李淳慧譯. — 初版. — 臺北市：時報文化，
2005〔民94〕
　　面；　　　公分.—（發現之旅；77）
含索引
譯自：Le Corbusier : l'architecture pour émouvoir
ISBN 957-13-4332-3（平裝）

1.柯比意(Le Corbusier, 1887-1965) – 傳記
2.柯比意(Le Corbusier, 1887-1965) – 作品評論
3.建築師 – 法國 – 傳記

923.42　　　　　　　　　　　　　　　94011931